這樣畫太可惜！
齋藤直葵 一筆強化你的圖稿

齋藤直葵

文化

前言

「雖然自知畫得不好，卻不知道原因！」
你對於自己的表現，是否感受過這種苦惱呢？

本書是獻給這些人的「成長的禮物」。

在我的 YouTube 頻道有個「気まぐれ添削系列」的企劃，
會請觀眾寄插畫過來，再由我修改作品。
實際上我修改了許多作品，感到十分訝異。
那就是，大家在繪畫上碰到的障礙，或煩惱的重點，
有許多共通的部分。

我的頻道每天都會收到許多問題。
「請教我角色的可愛姿勢！」
「我不知道如何添加影子。怎麼做才能畫得好呢？」
「我想要把最喜歡的角色畫得更有魅力！」
面對這些煩惱，我自己常常思考該如何回答，
沒想到這個「気まぐれ添削」，
往往是這些問題的答案。

並且，看過影片的人，捎來許多感謝的話。
我覺得最高興的一點是，不只是給我的話，
有非常多是對於被修改的創作者的感謝。
「多虧了你，我煩惱的問題解決了！謝謝！」
「從你的作品中，我學到了新的表現手法！」

最多的是，稱讚寄來讓我修改的創作者的勇氣。

「克服被這麼多人看著的壓力，報名參加修改真是厲害！」

託大家的福，「気まぐれ添削」獲得了極大的迴響，

有時觀看次數超過 50 萬次以上。

然而，站在寄作品來的創作者的角度，

在眾目睽睽之下，自己的作品或許會被修改的緊張感，

這種壓力非常巨大。

思及此處，

「光是寄來修改，就是勇氣十足！」

因此對於「寄來」這件事本身，我想表達感謝與讚賞。

而從這樣的態度，有非常多人覺得獲得了勇氣。

我也是其中之一。

多虧了寄來修改的創作者，

讓許多看到修改的人能夠解決自己的問題，

甚至獲得了表現的勇氣。

沒錯，這個「気まぐれ添削」，

正是贈送給創作者以及我們所有人的「成長的禮物」。

各位若能翻開這本書，對於自己現在面對的障礙，

以及今後作畫時可能會遇到的表現手法的煩惱，都能學到解決的提示，

應該能夠獲得許多面對全新挑戰的勇氣。

請務必拿起本書，

收下送給你的「成長的禮物」。

齋藤直葵

index

index

chapter 3　掌握構圖

卷末特輯　出差！最喜歡的角色修改講座

本書的用法

分成「角色」、「表現手法」、「構圖」，逐一解說修改的重點。

before ⇔ after頁面

煩惱
▽
報名參加修改的繪師們的煩惱。

齋藤直葵的回答
▽
對於煩惱提出建議。
詳情將在下一頁解說。

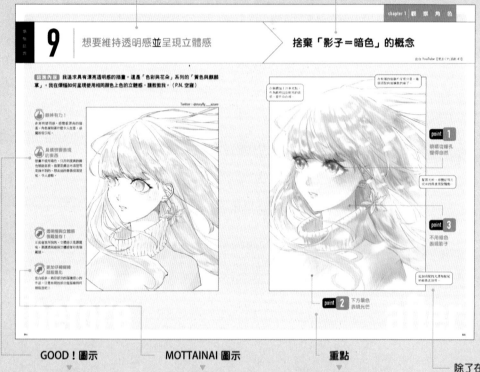

GOOD！圖示
▽
已經畫得
很棒的地方。

MOTTAINAI 圖示
▽
「很可惜」，
還能繼續成長的地方。

重點
▽
插畫好看的核心，
插畫的修改重點。

除了在重
點解說的以外，
其他詳細的改善重點。

解說頁面

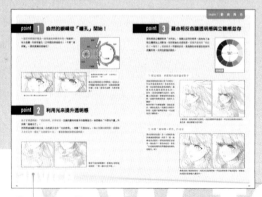

以對應上一頁重點的形式，
詳細解說修改重點。

附加重點頁面

從齋藤直葵的 YouTube 影片，
選出與修改相關的內容加以介紹。

chapter1

觀察角色

在此主要介紹關於描繪角色的煩惱。
角色這個部分也可說是插畫的主題。
藉由了解每一個重點,
你的插畫魅力肯定會一口氣提升!

小K

1

想要呈現角色的透明感

諮詢內容 我非常重視漂亮、細膩、透明的表現。雖然我想要描繪更有透明感,感覺得到縱深的眼睛,以及柔軟具有透明感的肌膚,可是卻畫不好……(P.N. 紀來理)

Twitter : @nekocom7

細膩漂亮的作品

感覺是非常漂亮的作品。雖然看似減少用色,不過仔細一看,在眼淚的描繪方式等處處混入各種顏色,十分細膩呢。

挑戰的態度很不錯!

刻意不流露表情,挑戰只用淚水畫出幸福的感覺。感覺充滿熱情。

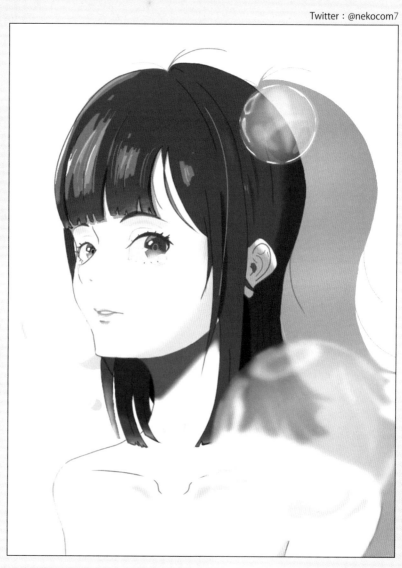

骨骼的部分扣分

很有氣氛,非常不錯,因此若是調整骨骼的部分,想必會變得更有魅力。

更能呈現透明感

這幅作品為了表現透明感,有個部分可以再進一步。就此打住太可惜了!

藉由「影子」、「光」、「暈色」表現透明感！

出自 YouTube【気まぐれ添削 30】

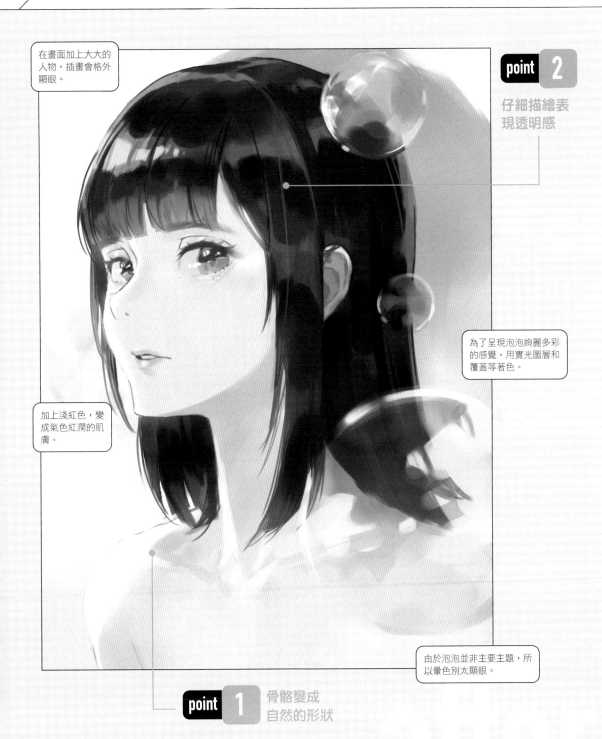

在畫面加上大大的人物，插畫會格外顯眼。

point 2
仔細描繪表現透明感

為了呈現泡泡絢麗多彩的感覺，用實光圖層和覆蓋等著色。

加上淺紅色，變成氣色紅潤的肌膚。

由於泡泡並非主要主題，所以暈色別太顯眼。

point 1
骨骼變成自然的形狀

point 1 調整骨骼

從骨骼的部分重新檢視形狀，圖畫的品質就會顯著提升。把繪圖人偶和照片放在手邊，確認「自然的形狀」吧！

① 頭的大小

頭看起來是伸長的狀態，因此縮短。

② 眼睛的位置

調整頭部之後，眼睛的位置看起來下降，因此稍微往上挪動。

 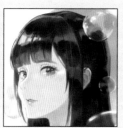

③ 脖子的陰影

脖子的影子不搭調的原因是，加上了兩個階段的影子。為了看起來滑順地連接，把深影去掉改成淡影。

若是兩個階段的影子，看起來頭的部位和脖子的部位是分開的。

④ 鎖骨周圍

鎖骨和肩膀周圍是容易表現縱深的部分。一邊注意骨骼、縱深的表現，一邊讓鎖骨從脖子根往肩膀延伸，修改形狀即可。

⑤ 耳朵的形狀

把具有特色的耳朵形狀改成一般的形狀。雖然形狀特殊也沒關係，不過由於在這幅作品想要表現「透明感」，因此特殊的耳朵形狀會太顯眼，這樣很可惜！

point 2 光與影＋暈色＝透明感

這幅插畫簡單地完成，不過再稍微描繪，其實就會更容易表現透明感。因為簡單的塗黑＝無光澤的質感，所以很難表現透明感。在必要部分一點一點地增加光影呈現質感，在每個地方提升透明感吧！

① 描繪頭髮

面積大的頭髮部分，會大幅影響圖畫整體的印象。瀏海改成稍微讓皮膚顏色透過，也畫上光澤。此外，藉由加上影子與反射光等光的表現，更能擺脫無光澤感，可以表現出透明感。

> 瀏海稍微用橡皮擦擦掉，或是用膚色的噴槍上淡淡一層，變成能看見下面的肌膚，透明感提升！

> 畫出細毛，變成更細緻的印象。

② 描繪眼睛

雖然整體銳利的印象也不錯，不過偶爾也穿插加上背景虛化的筆刷等描繪看看吧！由於可以讓圖畫帶有光潤，所以適合用來提升透明感。

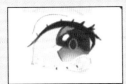

③ 描繪眉毛

藉由眉毛的畫法，可以創造出肌膚柔軟的印象。並非銳利的 1 條線，改成注意到自然感覺的眉毛，便成了具有透明感的印象。

④ 描繪嘴脣

想像嘴巴加上潤澤。在粉紅色上面加上白色作為光澤，就能表現出水靈動人。

！ 背景的影子暈色便有自然的印象

若非相當強烈的光線照射就無法形成清楚的影子，因此會感覺不自然。和透明感也會衝突。從引導視線的觀點，將不想變得顯眼的部分暈色會比較有效。

2 | 平衡、姿勢不對勁

諮詢內容 以侍酒師男子和葡萄酒為主，名為「陶醉」的作品。陶醉在（＝著迷於）他的魅力與葡萄酒這兩者，帶有這樣的意思。請幫我看看角色姿勢不協調的地方。（P.N. 桐谷力ナメ）

Twitter：@kaname731220、pixiv：7813207

非常帥氣 描繪得很仔細！
動力、心情與愛能如此傾注在一幅插畫中，實在很驚人。

正確的用色
為了發揮侍酒師的成熟魅力，使用紫色令人印象深刻。想要襯托紫色，所以加上接近補色的黃色和綠色作為強調色，這個部分真是「幹得好啊」。

扎實的表現手法
光照在最想呈現的臉的部分，降低其他部分的明度等，優先順位控制得很好。

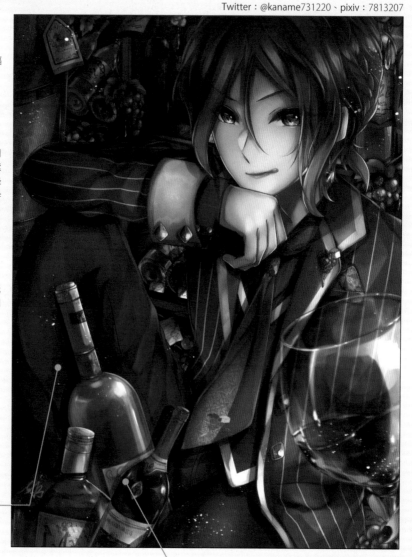

身體有點失去平衡
也許是為了收進畫面中，下半身失去平衡尤其令人在意。

構圖沒有「留白」
因為酒瓶遮住了長腿實在很可惜。酒瓶散亂會有「酒鬼」的印象，因此我覺得瀟灑一點的感覺比較符合。

讓空間有「留白」

出自 YouTube【気まぐれ添削 4】

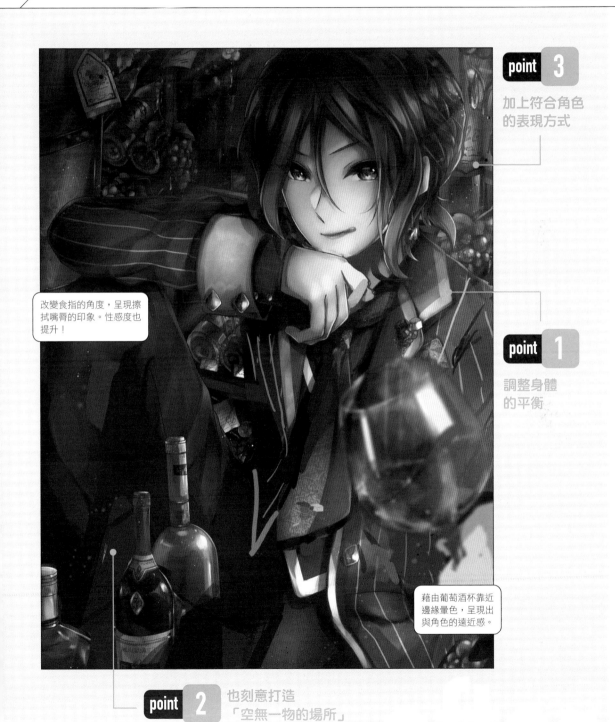

point 3
加上符合角色
的表現方式

改變食指的角度,呈現擦
拭嘴脣的印象。性感度也
提升!

point 1
調整身體
的平衡

藉由葡萄酒杯靠近
邊緣暈色,呈現出
與角色的遠近感。

point 2 也刻意打造
「空無一物的場所」

point 1 也先畫出沒有放進畫面的部分！

若是有因為修剪而超出畫面的部分，角色就會難以取得平衡。這種時候就擴大畫面，也先畫出原本因為修剪而被刪除的部分。

結果，有時候從一開始也畫出不需要的部分還比較快。雖然被修剪的部分不用仔細描繪，但是可以確認身體部位的連接是否自然等。

看起來較短的上半身，變成腰部稍微往後收回的狀態。在塞得緊緊的印象中留一個開口。

添加下半身。

描繪整體時，會發覺臉再畫小一點也行。另外，實際描繪手臂後，因為葡萄酒杯拿在近前，所以知道肩膀在略前面的位置。

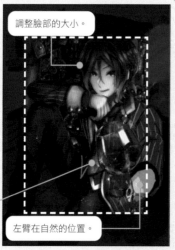

調整臉部的大小。

腰往後收。

左臂在自然的位置。

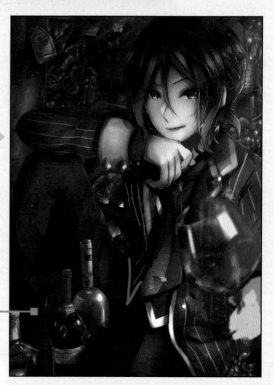

有時左右反轉！
作畫過程中搞不清楚時，將畫面整體左右反轉看看吧！會變得容易發現失去平衡，如上半身看起來較短，下半身尺寸不夠等圖畫不協調的原因。

point 2 呈現留白

堆滿散亂的酒瓶，男子難得的長腿變得不顯眼，空間也感覺狹窄。整頓酒瓶散亂的感覺，露出立膝形成的腿部空隙，呈現留白。也可以知道腿的長度，性感度也會增加呢。

酒鬼的感覺。

瀟灑理智！

point 3 符合角色的表現方式

因為整理酒瓶色調減少，所以藉由加工稍微補充豪華感。

顆粒

並非潑射（噴霧）的處理，而是變更為輕柔效果的顆粒（＝冒煙般色調的印象）。

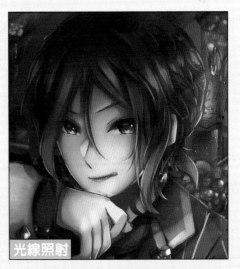

光線照射

藉由從頭部後面照射的光添加華麗感。

3 | 角色不起眼

諮詢內容 作品的標題是「雷龍女」，以長角的女孩為主題，想像能操控雷的龍女。對於角色的姿勢、表情與主題，感覺角色設計還是沒有落實。（P.N. 機巧侍）

Twitter：@gg_samurai、pixiv：53764

GOOD! 角色魅力十足!!
雖然留言說「還是沒有落實」，不過關於角色的魅力，我覺得畫得無可挑剔。

GOOD! 完成度非常高!!
關於設計與姿勢，以相當高的水準完成喔！

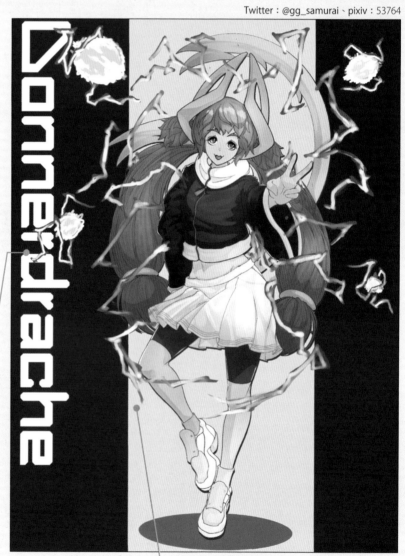

MOTTAINAI 德文有種不相配的印象
左邊的文字在德文似乎是「雷龍」的意思。仔細看服裝，由於是喇叭袖，硬要說的話看起來是中國風，和插畫的印象不同。

MOTTAINAI 嘴巴形狀和眼睛有點獨特!?
雖然或許是偏向龍的嘴型表現，但是感覺太獨特了。眼睛也不搭調。

MOTTAINAI 問題不在於角色而是特效!?
雖然角色設計和姿勢非常不錯，但是由於特效不均勻，所以視線或許很難投向完成度高的地方。

光是改變特效角色就更加出色！

出自 YouTube【気まぐれ添削 3】

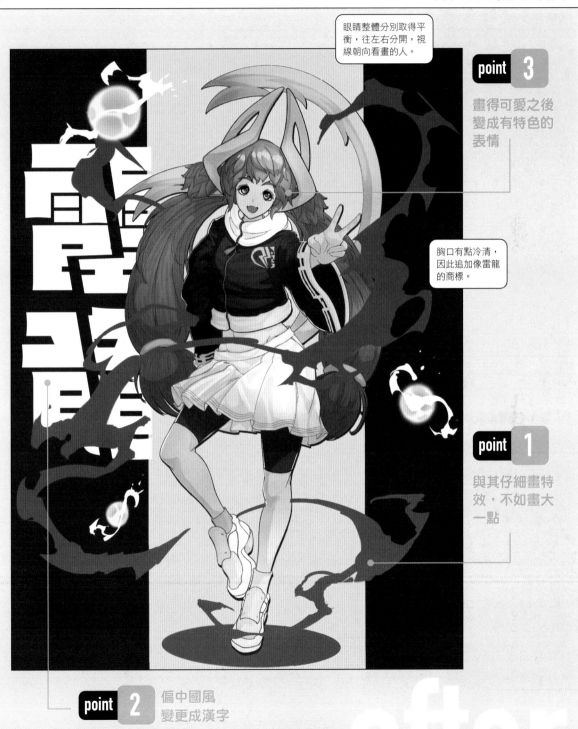

眼睛整體分別取得平衡，往左右分開，視線朝向看畫的人。

point 3

畫得可愛之後變成有特色的表情

胸口有點冷清，因此追加像雷龍的商標。

point 1

與其仔細畫特效，不如畫大一點

point 2 偏中國風變更成漢字

特效要注意「大走向」

正因為其他部分完成度很高，所以雷的特效感覺很可惜。雖然以相同面積固定地仔細畫出特效，但是這種畫法沒有條理。

① 一開始擬定大走向

讓一個大走向環繞角色般前後畫出來。

② 調整細微部分的形狀

在各處加上像雷的劈哩啪啦的細微差別作為強調重點。

③ 調整顏色

大走向的面積很廣，因此並非單色，可以依喜好加上漸層。追加的龍珠也加工，如朝向中心加上漸層著色等。

珠子周圍也加上劈哩啪啦的白色特效。

advice

point 2 重視整體的印象

雖然文稿是「Donnerdrache（在德文是『雷龍』）」，不過角色穿著喇叭袖的衣服，屬於中國風，因此感覺印象有點偏離。統一世界觀，改成漢字是否更好呢？

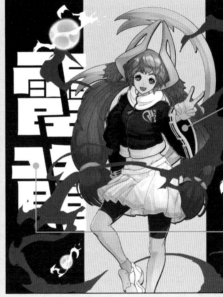

在袖口加上圖案，添加中國風的要素。

漢字像雷形閃電般挪動的設計也不錯。別忘了考量到讓人可以看懂文字。

point 3 做出自然的表情

從一開始做出符合概念的表情，有時會有些不協調。在此建議大家一個方法，畫出可愛的表情後，再配合概念變更。

十分清楚嘴巴的表現有注意到龍的特色（左）。然而這種表現相當困難，有時看起來像嘟嘴的表情。畫出笑得很可愛的嘴巴再添加要素吧（中→右）！

4 不知道如何畫
頭髮和衣服的皺褶等

諮詢內容 原創角色的旅人在銀河劈開空間，朝著敵人前進的樣子。整體感覺不協調，我覺得最搞不懂的是頭髮和衣服的皺褶吧？（P.N. りゅた）

Twitter：@Skilines147

讓看畫的人有精神

可以感受到りゅた的活力，很不錯呢！力量和精神彷彿從畫面中迸出，非常棒！

感受得到畫得很開心

想必作畫時應該很開心吧？我覺得很羨慕。我也曾有過這樣的時期呢。好想回到那時候！

姿勢不穩

上半身看起來有點長，脖子的角度和劍與手臂的方向不自然。

畫成立體吧

除了姿勢，畫成立體呈現厚度也很重要。

背景特效的方向相反

以現狀的特效，也許看起來揮向與所想的不同方向。

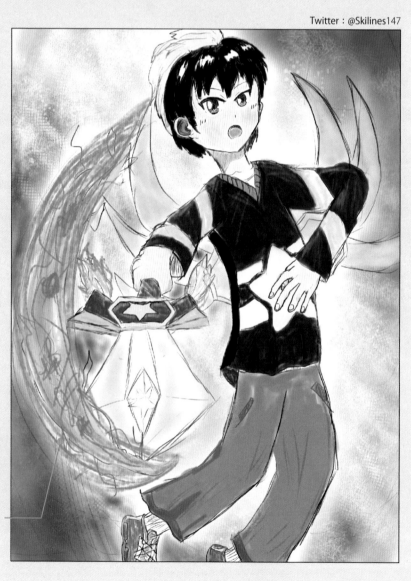

before

看著東西描繪姿勢吧！

出自 YouTube【年越し‼気まぐれ添削】

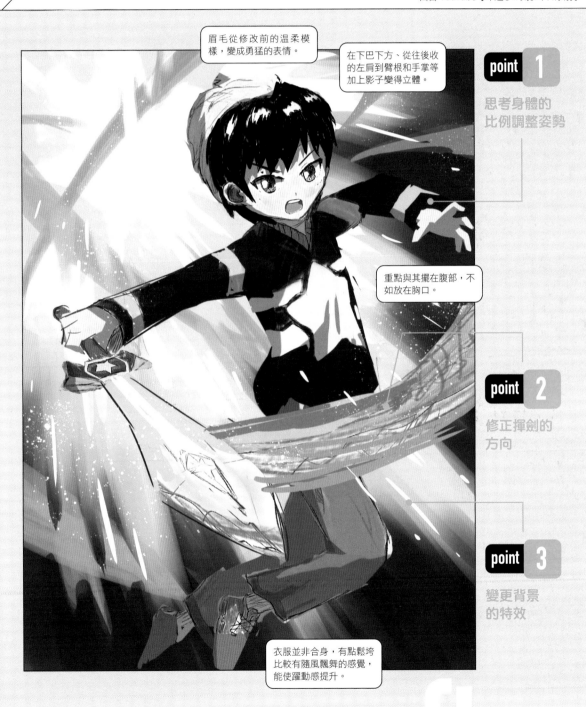

眉毛從修改前的溫柔模樣，變成勇猛的表情。

在下巴下方、從往後收的左肩到臂根和手掌等加上影子變得立體。

point 1

思考身體的比例調整姿勢

重點與其擺在腹部，不如放在胸口。

point 2

修正揮劍的方向

point 3

變更背景的特效

衣服並非合身，有點鬆垮比較有隨風飄舞的感覺，能使躍動感提升。

after

困惑時就利用「姿勢草圖」！

畫好後覺得不搭調時，就在另一個圖層畫姿勢草圖，依照它讓圖畫變形吧！有了草圖後，作畫時覺得「這個方向對嗎？」困惑的情形會消失。抬起一隻腳，姿勢會比較動感。身體再扭轉一些會變得比較自然等，在描繪前畫草圖會發覺許多事。

① 大略畫草圖

上半身的長度、手臂的方向、骨盆的位置與腿部的連接等畫在草圖上。無法掌握姿勢的印象時，就看著繪圖人偶等範本描繪吧！

② 草圖塗白細微調整

大致的姿勢草圖完成後就塗白。藉由從線變成面，具有更容易了解平衡等的效果。在這個階段覺得不協調就調整。

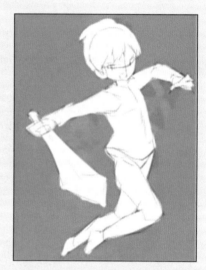

③ 嵌入原圖變形

把姿勢草圖放在原圖上，分成頭部、手臂、軀幹和腿部等圖層，進行變形和描繪。

改成從上方看臉部的構圖，眼睛和嘴巴向下移動。這時加上瀏海，嘴巴稍微露出牙齒更加帥氣。

因為是軀幹長的印象，所以縮短等，依照畫好的草圖修正。

りゅた挑戰了「把劍畫成往近前筆直刺出的形式」這種高度技巧。因為畫縱軸非常困難，所以手臂改成往旁邊伸的狀態。

point 2 思考揮劍的方向

雖然大概是從畫面左邊內側往左邊近前揮劍,不過我覺得從右邊內側往左邊近前揮劍的動作比較自然。特效與劍重疊在一起的問題也會消失。

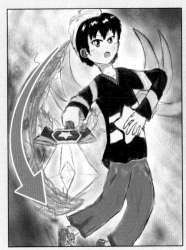
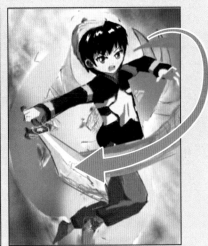

point 3 「在背景畫集中線」展現氣勢!

因為地點是銀河,所以整體昏暗。為了呈現「劈開」的氣勢,在背景加入集中線吧!在昏暗的背景有效地加上黃色與白色等,在展現銀河感的同時,藉由集中線效果能使角色呈現氣勢。

追加白色
因為畫面有種散漫的印象,所以適當地追加白色帶來緊繃的效果。強調來自遠方的集中線,朝向中心加上吧!

劈開的特效
加上感覺唰地劈開的特效。特效藉由暈色效果劃一道切痕,也能呈現魄力與速度感。

集中線
創造集中線從內側往近前延伸的印象。這樣便成了有氣勢的印象。

追加濺射(噴霧)效果,再加強質感與氣勢。

➕ point　具有說服力的衣服描繪方式

假如掌握了「拉扯皺褶」、「折疊皺褶」、「鬆弛皺褶」，就能畫出具有立體感與說服力的衣服。不過，若是有不懂的地方，就先準備想畫的姿勢照片當成資料吧！因為，描繪隨機性高的衣服皺褶時，與其依賴「這種時候就這樣畫」的法則，每次加入發現的重點，這種觀點更為重要。

這次為了淺顯易懂地說明，將分成薄襯衫、厚外套這兩個例子進行說明。

① 襯衫

像質料薄的襯衫這種素材，會加上許多細微、細小的皺褶。由於容易在各個點被拉扯變成皺褶，所以要重視拉扯皺褶！

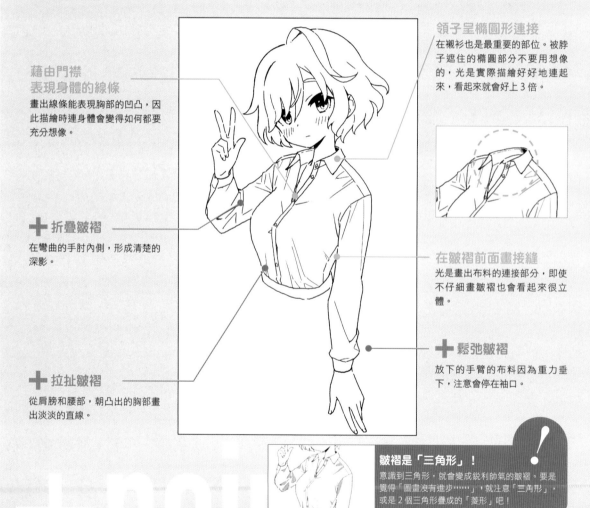

藉由門襟
表現身體的線條
畫出線條能表現胸部的凹凸，因此描繪時連身體會變得如何都要充分想像。

➕ 折疊皺褶
在彎曲的手肘內側，形成清楚的深影。

➕ 拉扯皺褶
從肩膀和腰部，朝凸出的胸部畫出淡淡的直線。

領子呈橢圓形連接
在襯衫也是最重要的部位。被脖子遮住的橢圓部分不要用想像的，光是實際描繪好好地連起來，看起來就會好上 3 倍。

在皺褶前面畫接縫
光是畫出布料的連接部分，即使不仔細畫皺褶也會看起來很立體。

➕ 鬆弛皺褶
放下的手臂的布料因為重力垂下，注意會停在袖口。

皺褶是「三角形」！
意識到三角形，就會變成銳利帥氣的皺褶。要是覺得「圖畫沒有進步……」，就注意「三角形」，或是 2 個三角形疊成的「菱形」吧！

024　出自YouTube「【誰でも簡単】服のシワを上手に描く方法」

[最好記住的 3 種皺褶]

拉扯皺褶	被身體的凹凸拉扯所形成的皺褶。 變成淡淡的直線（胸部等）。
折疊皺褶	彎曲身體時形成的皺褶。 清楚的深線，影子也比拉扯皺褶更深（手肘和腋下等）。
鬆弛皺褶	被重力拉扯的布變形所形成的皺褶。 變成淡淡平緩的曲線（往下垂的手臂和腰部等）。

② 外套

因為布比襯衫還要厚，所以皺褶比較少，變成寬鬆的曲線。被拉扯的部分較少，雖然不太有拉扯皺褶，但是折疊皺褶變深。

✚ 折疊皺褶

注意比襯衫形成更深的影子。手肘和腋下部分的折疊皺褶，由於布料厚，所以大大地向內折。

風帽

這邊也和領子一樣，注意脖子周圍折入裡面。布折疊所形成的折疊皺褶，由於布比較厚，所以看起來較深。

描繪肩頭的連接部分

由於皺褶少，藉由仔細描繪布的連接部分，更能增加衣服的説服力。

✚ 鬆弛皺褶

因為是厚的布料，所以畫 1～2 條即可。袖口和風帽部分也會形成鬆弛皺褶。

5 | 如何讓人覺得畫得真好？

諮詢內容 雖然我用這個姿勢、表情，想要畫出纖細的手臂和手指、男性化的腮幫子，別人看了卻不喜歡，我覺得很不甘心。要讓人看一眼就覺得「不錯」，該怎麼做才好呢？拜託請教教我。（P.N. うみ【雨田ハルキ】）

Twitter：@uDaharu17

能直接感受到想表達的事

感受得到想要表現這名男性的性感魅力的心情！

坦率地表現想做的事

超直接地做出性感的表現會很難為情。うみ很坦率地從正面執行，感覺很舒暢，非常棒。

不能大意的畫！

左手指頭的彎曲程度等表現絕妙，很難畫得好喔。用右手讓人覺得在表演，左手也感覺表演得不錯。是不能大意的畫呢。

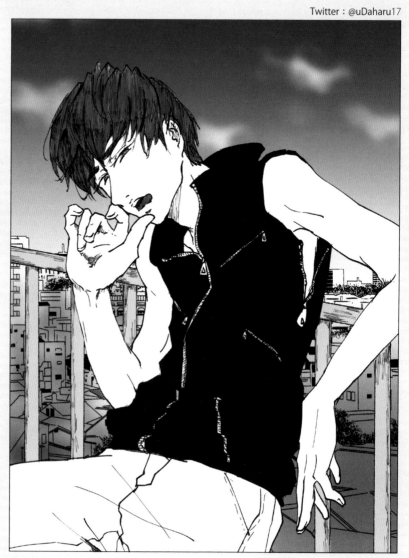

刺激太強烈！

只有舌頭塗上紅色和性感的視線，刺激太強烈啦！若是太過性感，就很難說出「讚喔！」。

在影子的表現多下點工夫

描繪男性時加上影子變得立體後，就能表現出陽剛之氣。另外，這名男性是神祕型的呢。最好表現手法要和他的形象相稱。

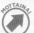

最好加點帥氣

由於一起強調性感和帥氣，所以最好再多一點巧思。

在「未開封的點心」的階段，
就讓人「想吃」！

出自 YouTube【プロの気まぐれ添削 5】

為了把焦點放在人物上，不仔細畫天空，留下白色的空間。

point 1

反過來抑制性感

因為手很大，所以注意畫成剛剛好的大小。

point 3

「耍帥」

point 2

藉由影子表現帥氣

為了強調他待在影子中，柵欄另一邊的背景要亮一點。

柵欄也和人物同樣加上影子，只有左手側做出光照到的部分。

要表現性感並廣泛獲得共鳴，反而必須適當地包藏性感。若要舉例，就是「不能自己打開點心」。把未開封的點心遞給觀看的人，讓對方覺得：「啊！我想打開這個點心！」這個人的表情只有敞開心扉的對象才看得到（＝開封的點心）。畫出上一個階段的表情（＝未開封的點心）吧！

① 控制嘴巴的描寫

舌頭的紅色拿掉，嘴巴張開的程度也再小一些。嘴唇是想要仔細描繪的部分，用灰色等稍微強調也行。

 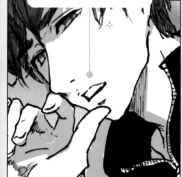

嘴巴要讓人覺得「希望再張開一些」。

紅色舌頭是完全開封的狀態，因此要節制一些！

② 從容的眼神

眼神和眼珠顏色看起來是「認真模式的眼睛」。眼神柔和一點，讓顏色沉穩，畫成「未開封」的狀態吧！

從紫色系變更為比較沉穩的淡藍色系。

point 2 用影子表現帥氣

描繪男性時，如果想要表現男人味，就要確實加上影子。輪廓清晰與肌肉發達的感覺等，在細微部分加上立體的陰影，便是有男子氣概的表現。

① 落下影子

瀏海形成的臉部影子、映在手掌上的指頭影子、右上臂的影子、左臂腋下的影子等都仔細地加上去。可以表現男人味，也能展現縱深和立體感。

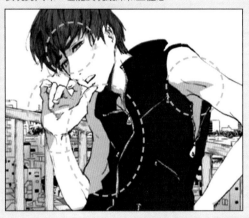

② 沉浸在陰影中

在思考這個人物是陽光角色或陰沉角色時，假如是陰沉的類型，整體沉浸在影子裡就能呈現符合他的感覺。

從這名男性無精打采的眼神推測，看起來是討厭陽光的類型。這樣加上深影，更能襯托出這種氣氛。

point 3 「風吹」＋「遮住眼睛」＝帥哥!?

想要加上帥氣的表現時，「風吹」和「遮住眼睛」很有效。頭髮被風吹飄動，再加上動作，便會有散發費洛蒙的印象。雖然這次沒有做，不過用瀏海遮住一隻眼睛也非常有效。

臉部周邊的頭髮也仔細地加上飄動的感覺，便能呈現出細膩的印象。

想像頭髮隨風輕輕飄動的感覺。

6 | 想要給人眼睛明亮的印象 卻很不搭調…

諮詢內容 魔物男孩「帕夫」是人類駕駛員的養子。雖然想要給人「眼睛漂亮的孩子」的印象，不過畫成明亮的眼睛後卻被說成「很不搭調」。怎樣才能畫出自然、眼睛漂亮的孩子呢？（P.N. さとうこな）

Twitter：@Satou_cona

被圓圓的 大眼睛吸引

眼睛加上大大的光點，「圓圓的大眼睛」的感覺很有魅力呢。具有「人類駕駛員的養子」這種具體的設定，令人產生興趣：他是怎樣的孩子呢？

自然地呈現在眼前

有許多人做不到把圖畫呈現給別人。能夠自然地做到這一點真的很棒。

太認真了！

線條、影子和配件都過於認真地描繪，我覺得因而掠奪了「漂亮眼睛」的印象。

影子太深

雖然深影適合有魄力的圖畫，不過像帕夫這種可愛印象的角色會變得感覺不協調。太可惜了！

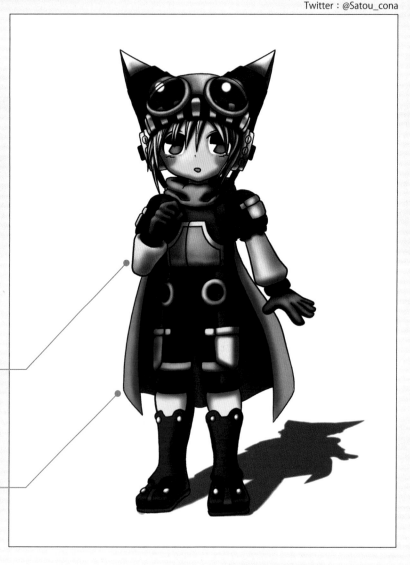

變得「不認真」吧！

出白 YouTube【気まぐれ添削 10】

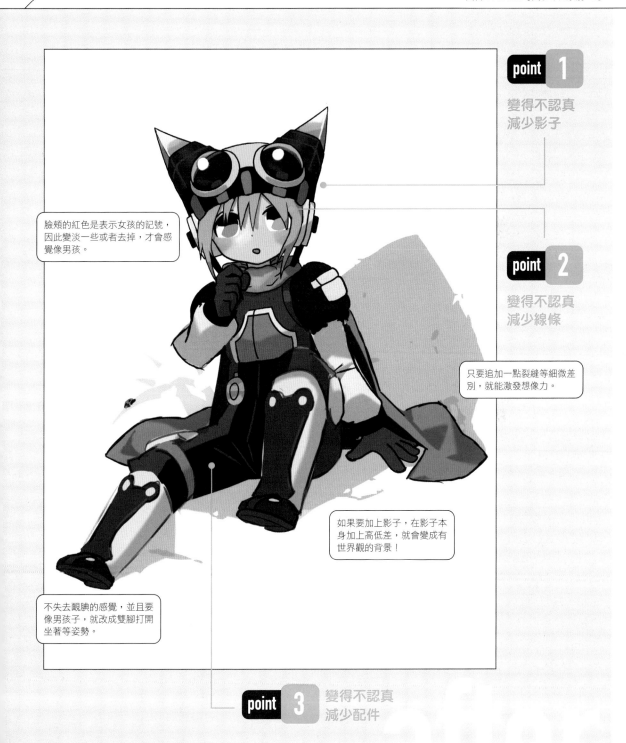

point 1
變得不認真
減少影子

臉頰的紅色是表示女孩的記號，因此變淡一些或者去掉，才會感覺像男孩。

point 2
變得不認真
減少線條

只要追加一點裂縫等細微差別，就能激發想像力。

如果要加上影子，在影子本身加上高低差，就會變成有世界觀的背景！

不失去靦腆的感覺，並且要像男孩子，就改成雙腳打開坐著等姿勢。

point 3
變得不認真
減少配件

point 1 陰影少一點

越認真的人，越容易覺得：「要好好畫影子！」「要呈現立體感！」然而，更應該重視角色的個性。要表現個性，先思考一下強烈的影子是否有必要吧！如果想要給人「眼睛漂亮的孩子」的印象，影子太過強烈會使眼睛的印象變淡，造成反效果。

① 將影子的圖層關閉

將影子關閉後，從凸顯魄力的插畫，變成感覺得到角色的柔和氣質。

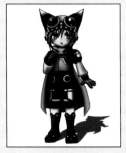 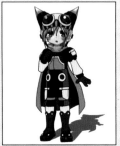

帕夫的手放在臉部前面，看起來是靦腆、個性內向的少年。留意符合角色個性的表現。

② 褐色淡一點

雖然並非影子，不過原本就很深的顏色也令人在意。尤其褐色部分很深，印象強烈，所以被這邊所吸引，而非漂亮的眼睛。

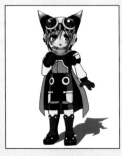 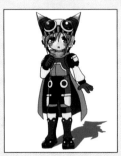

褐色太深，差點就毀了整幅畫，只要淡一點就會感覺俐落！

③ 減弱配件的印象

人的視線會集中在對比強烈的部分。腰部圓圈的圖案，由於是「深底色加上黃色」的明暗差，所以十分顯眼。讓顏色褪去，下點工夫不要太顯眼。

圓圈像眼睛一樣很顯眼，因此內側也改成同色。

④ 抹去眼睛的陰影

在瞳孔加上黑色陰影，就會變成不顯眼的印象。如果想要表現漂亮的眼睛，眼睛不要加上影子，用鮮明色彩塗滿也就夠了！

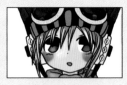

⑤ 加上淡淡的陰影

加上符合角色的淡淡影子吧！將原本比較深的黑色，改成淡褐色或紅褐色等顏色。雖說是影子，也並非黑色或灰色等無彩色，加上一點顏色的影子，可以呈現柔和的感覺喔。

 粗糙的質感太強烈了！
整體加上粗糙的質地，或許不符合帕夫的印象。只要加上 2 個點就能表現用舊的感覺。

point 2 不要的線條大膽地刪除！

線條多也會吸引視線，因此要降低線條的密度。減少在意的部分的線條吧！因為原本的素材不錯，所以光是減少線條，阻礙視線的要素就會消失，看起來是不是一口氣變好了？

① 減少頭髮的線條

濃密黑髮的線條和顏色淡的銀髮對比，變得容易引人注目，難得有漂亮的眼睛，視線卻變得不易投向那邊。

還有髮色和線條同色的「彩色描線」這種方式。

② 擦掉臉頰的線條

因為臉頰的線條也是黑色，所以是無意義地引人注目的重點。這個線條是在單色表示臉頰泛紅的漫畫表現。因為和紅色意思重疊，所以不需要。

③ 擦掉瞳孔的線條

為了讓眼睛給人深刻印象，擦掉瞳孔的輪廓線也是一個方法。雖然在其他部分加上線條，不過瞳孔沒有線條看起來更加印象深刻。也會呈現透明感呢。

point 3 減少數量控制印象值

過於仔細描繪的畫，如果比喻成料理就像淋太多醬料的沙拉。難得有不錯的素材，卻以為「也許不夠……」而淋了太多醬料，結果吃不出蔬菜的味道。要展現素材有多好，做過頭會有反效果。刻意變得不認真，減少了影子和線條，最後還要減少配件的數量。

① 減少帽子的配件

去除但不改變印象。臉上若是有太多配件，視線就不會投向想讓人注意的地方（＝眼睛）。

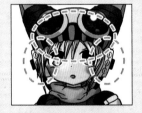

② 臉部側面的螺絲去掉

雖然在帕夫身上使用許多圓形配件，但是太多的話會有雜亂的印象。有風鏡和腰部的圓圈就夠了，因此耳朵旁邊的螺絲配件全部拿掉，變得俐落簡潔。

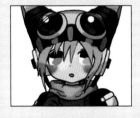

③ 改變靴子的圓形配件的顏色

拿掉靴子的圓形配件會感覺冷清，因此改成灰色減弱印象。假設黃色圓形的印象值為 10，灰色圓形就是 7。不減少數量也能有效沖淡存在感。

7 | 希望簡單的圖案
具有立體感和說服力

Twitter：@hbk_susk

 衝擊性很驚人！

非常強而有力，具備衝擊性與氣勢的插畫呢，令人感動。很帥！

 已確立的筆觸

響的插畫具有一看便知的作品風格。雖然他希望修改上色方式、加上影子的方式，不過表面上的技術已經充分成形。

 看起來是平面

雖然色彩和影子的技術很充分，不過可以更進一步思考：「為何這樣上色？」「為何這樣加上影子？」

 希望氣場有魄力！

因為背景的氣場特效很平均，所以立體感沒有完全表現出來！

before

注意「斷面」

出自 YouTube【気まぐれ添削 31】

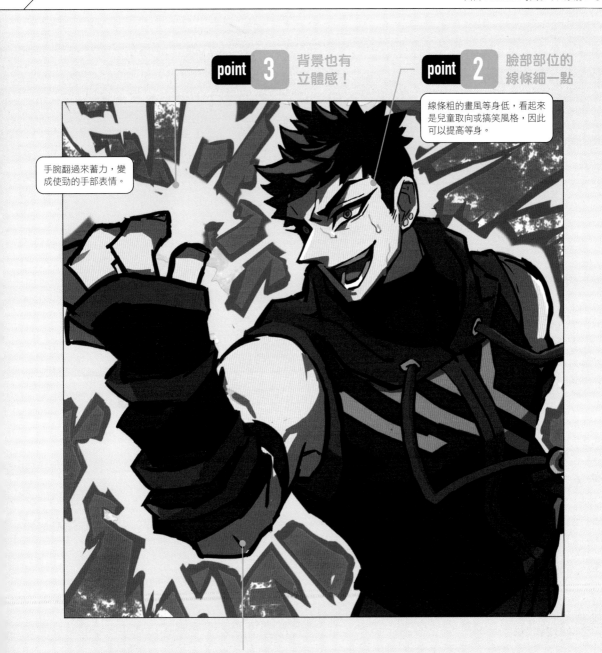

point 3 背景也有立體感！

手腕翻過來蓄力，變成使勁的手部表情。

point 2 臉部部位的線條細一點

線條粗的畫風等身低，看起來是兒童取向或搞笑風格，因此可以提高等身。

point 1 立體感能提高畫力水平

point 1 組裝部位呈現立體感

要讓圖畫的力量更加強而有力，提高水平……並非著重於如何上色、加上影子，而是應該注意立體感描繪身體，之後再思考色彩和影子。

① 軀幹

為了呈現立體感，「注意身體的斷面並調整形狀」的方法很有效！切成各個部位，組成立體，就像製作玩偶的感覺。對於所有部位注意立體描繪，就會有立體感。

脖子不顯示，掌握被遮住看不見的脖子周圍的服裝，和脖子本身的立體感。

胸部和腹部周圍，上面的細繩都不顯示，注意立體感。

② 右臂

由於突出，所以手臂的斷面向前伸，應該是接近正圓形的橢圓形。每個地方都加強注意橢圓的傾斜，不妨這樣進行作畫。

只要注意斷面描繪，就能呈現縱深和厚度。

③ 左臂

注意仔細描繪細微部分和看不見的部分。不顯示軀幹，思考手臂部分的形狀。也畫出細微部分，圖畫的說服力便會明顯提升。

！ 先擴大畫面！

在 P14 也傳授過，身體的一部分若是修剪過的狀態，其實不會發現整體不平衡。將畫面擴大一點，包含看不見的部分也畫出來後，便容易描繪身體的形狀。

advice

point 2 臉部的「細線」很顯眼

臉部的線條比其他部分細,提高訊息量會比較好看。頭髮也以同樣的方式描繪吧!另外,用實線深深描繪的臉上的汗水,有點偏搞笑風格。不過,我覺得這是嚴肅意思的汗水,所以沿用皮膚的顏色。讓顏色融合變成沿著皮膚滴落的感覺。

耳朵內部和嘴巴裡面等,細微調整就會變成相當銳利的印象。

point 3 背景也有立體感!

綠色的氣場特效部分,在修改前畫成均勻包覆角色。光是在氣場的畫法加上強弱,圖畫的立體感就會增加許多。

① 前面厚,後面薄薄

氣場特效整體的前面部分厚一些,後面部分畫薄一些。如果描繪得有所差異,身體前後的感覺就會呈現。
最近前的右手用力。綠色面積畫大一點,讓這個部分最顯眼。

② 利用集中線效果

以手為中心畫成放射狀的氣場。藉由集中線效果,能讓視線集中在手部。圖畫也更有魄力呢。
明明顏色是單色,卻能強調手更加往前伸出,身體仕內側。

 刻意不顯示文字!
在圖畫加的文字,重點是從目的思考。想要呈現雜誌風,具有絕對必要的資訊等情況,最好是加上文字。然而被文字遮住,圖畫的力量減弱的情形也的確很多。文字不包含在圖畫中,若是PO在社群網站寫下訊息等也是可行的。

8 | 總覺得角色令人不滿意

諮詢內容 塞進自己喜好描繪的「獸耳遮眼女孩」。因為技術力低，感覺不太滿意。我開始畫插畫半年了，在校美術成績就不好，因此缺乏美感，很擔心能不能畫好。（P.N. 白月）

Twitter：@sirotuki_ito

感覺插畫經歷不只半年

雖說是塞進自己的喜好，但是開始畫插畫才半年，竟然能畫得這麼好！令人非常吃驚。

表現的刪減很棒！

角色的顏料感很淡，呈現方式也縮減用色，依照想描繪的印象，刪減表現這個部分很棒。

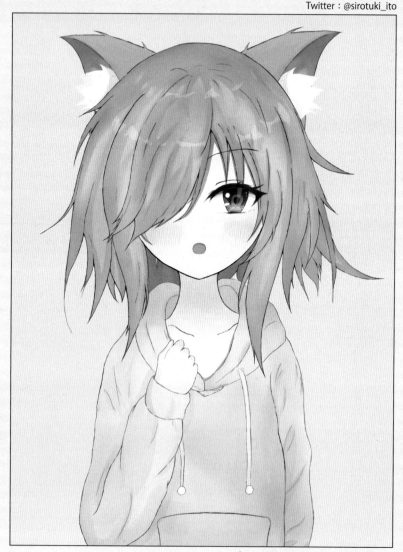

頭身太低

感覺某種程度上想把頭身畫低，可是頭比身體大一些相當令人在意。也許是因為想描繪臉部的心情很強烈。

臉部的部位不協調

角色的臉部部位，尤其眼睛的大小和位置等很不協調。

衣服的皺褶和影子還差一點

要讓圖畫更漂亮，角色穿的衣服最好加上感覺不錯的皺褶和影子。

背景很單調

由於和角色是同系顏色的灰色，所以感覺背景很單調。

在色彩、影子、線條加上厚度

出自 YouTube【プロの気まぐれ添削６】

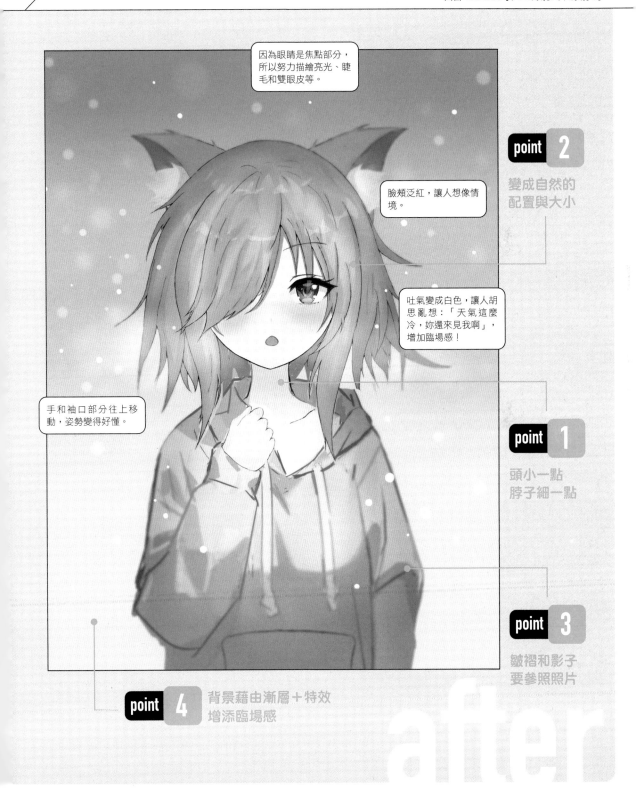

因為眼睛是焦點部分，所以努力描繪亮光、睫毛和雙眼皮等。

臉頰泛紅，讓人想像情境。

point 2
變成自然的配置與大小

吐氣變成白色，讓人胡思亂想：「天氣這麼冷，妳還來見我啊」，增加臨場感！

手和袖口部分往上移動，姿勢變得好懂。

point 1
頭小一點
脖子細一點

point 3
皺褶和影子
要參照照片

point 4
背景藉由漸層＋特效
增添臨場感

point 1 胸圍以上構圖的注意之處

注意看最希望大家矚目的臉部，雖然是胸圍以上構圖，不過集中描繪胸圍以上臉會變大，頭身也容易變形。修正成自然的身體平衡吧！

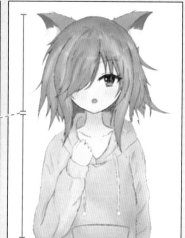

因為頭很大所以縮小一點，降低頭身後，脖子變得不平衡，然後再調整……像這樣比較整體進行調整。

point 2 注意臉的「左右」

像遮住眼睛的角色的情形，只畫一隻眼睛很難有適當的形狀，也不易配置，所以容易變成感覺不協調的圖畫。建議兩隻眼睛都畫出來後，再讓想遮住的部分看不見。

① 調整眼睛

複製眼睛，貼在遮住的那一邊，讓兩隻眼睛都出現，不自然的部分就會很明確。眼睛略微靠近會有看著附近的人的印象，反之則是看著遠方的印象。

與看插畫的人視線相對，變成容易覺得「可愛」的圖畫。

② 調整嘴巴

雖然不畫鼻子的表現本身是不錯，可是少了鼻子這個記號，嘴巴的位置常常會偏移。即使最後要擦掉鼻子，一旦畫出後，可以依靠它讓嘴巴移動到自然的位置。

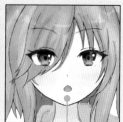

嘴巴與其接近正圓形，不如是有表情的細微差別。

point 3 　從照片學習真實感

不清楚衣服的皺褶和影子時，看穿著相同服裝所拍的照片是最好的方式。並非想像描繪，看照片就能做出具有說服力的表現。

① 衣服的皺褶

不必和照片全都一樣，挑選覺得「這邊的皺褶形狀很好看！」的地方，結合優點畫上去吧！

② 輪廓用深影

在角色加上陰影後，畫面就會變紮實。在角色的輪廓部分落下深一點的影子。還可以追加立體感，讓畫面呈現變化。

③ 加上影子

也在脖子周圍落下影子，各個地方邊看照片邊加上影子。腹部以下整體加上影子或許不錯呢。影子的深淺就看情況調整吧！外套的細繩也是下面進入影子裡，因此沉入黑暗中。

> 加上皺褶和影子，手肘的位置以外，外套的形狀也稍微調整。

過度加上寫實的影子，有時會和簡化感強烈的圖畫不合適，不過影子太少也會缺乏說服力，所以一邊斟酌一邊加上影子吧！

point 4 　簡單卻不單調的背景畫法

因為背景塗滿和角色同系的顏色，所以有看起來單調的一面。為了簡單地呈現背景的厚度，追加漸層和特效吧！讓漸層和光粒閃爍，畫成宛如下雪的表現手法，增加臨場感。

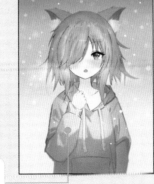

> 讓光粒也落在角色身上，產生前後感與佇立背景中的實際存在感，增加臨場感。

① 漸層

改成偏綠或偏藍的灰色，由上往下做漸層。雖然全面塗滿也可以，不過光是加上漸層就很像背景，因此很划算呢。

② 光粒

為了加強背景的感覺，添加像白雪的光粒。藉由量色呈現景深，從上面又添加別的光粒。隨機加上光粒，然後再暈色。

＋ point 可愛臉蛋的畫法

描繪臉部時，先從輪廓開始。輪廓＝容器＝像盒子的東西，若是先準備放進盒子的部位，如眼睛、鼻子、嘴巴，有時會放不進畫面中。

另外，面積大的頭髮也是決定角色印象的重大要素。在此分成臉部和頭髮說明畫法的重點。

① 臉部

注意的重點是，相對於畫面的大小，以及下巴的角度與臉頰的鼓起這 2 點。臉頰銳利一點，下巴的線條尖一點，就會變成成熟的印象。名叫田中的這名角色有著孩子氣的外表，因此臉頰柔軟，下巴不要太尖。

■眼睛、鼻子、嘴巴取得平衡

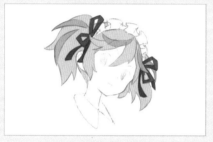

沿著大致的輪廓，描繪眼睛、鼻子、嘴巴。在此也不要馬上畫出細節，重點是先留意創造印象並且描繪。

■描繪眼睛

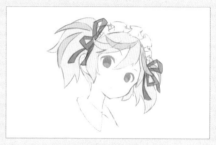

在這個階段也不要仔細描繪眼睛裡面，徹底創造印象吧！斟酌大小、位置與間隔。

■描繪鼻子

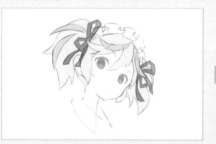

鼻子的面積小，卻是重要元素之一。在畫「く」字的類型中，「く」字畫高一點會變得略微成熟，畫低一點則會變得孩子氣。像美少女插畫的情況，主流是盡量省略鼻子。

■描繪嘴巴

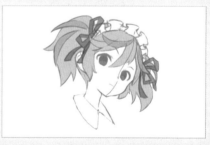

嘴巴和鼻子的位置不要離太遠。別畫在臉部的中心線也是重點。如果配合臉部的中心線，感覺嘴巴會變得向前突出，因此配置在比中心線略微內側，就會顯得可愛。

[眼睛創造印象的訣竅]

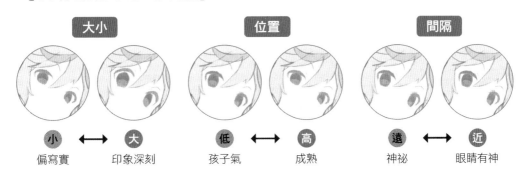

大小	位置	間隔
小 ← → 大	低 ← → 高	遠 ← → 近
偏寫實　印象深刻	孩子氣　成熟	神祕　眼睛有神

② 頭髮

描繪角色時頭髮十分重要。即使說頭髮決定角色印象的一半也不為過。

■ 頭髮比輪廓大一點

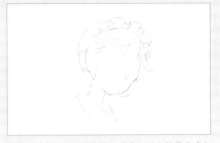

重點是比臉部的輪廓輕柔，畫大一點。若是畫成太貼著輪廓線，看起來會是頭髮稀疏的角色，或是變得太強調臉的五官。

■ 頭髮用灰色描繪

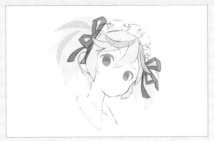

尤其是頭髮長的角色，上色後容易變成：「咦？不應該是這樣的啊」。先用灰色上色後再描線，看一眼就能調整頭髮的分量。

■ 瀏海和側邊頭髮

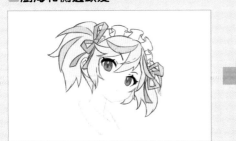

橫過瀏海的「呆毛」能增添可愛的感覺。臉部的訊息量增加，就能加強印象。另外，側邊頭髮能增加小臉效果，或者髮尾細一點追加細微差別，便會有圖畫整體解析度提高的印象。

■ 表示髮束的線

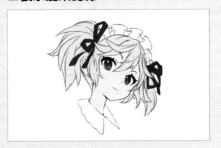

藉由加上細線，就能從簡化接近寫實。不過要是太過火，畫風會變得過分強烈，因此取得平衡很重要。實際上只要追加1、2條，外觀就會改變許多。

9 想要維持透明感並呈現立體感

諮詢內容 我追求具有漂亮透明感的插畫。這是「色彩與花朵」系列的「黃色與麒麟草」。我在煩惱如何呈現使用相同顏色上色的立體感，請教教我。（P.N. 空寢）

Twitter：@mayfly___azure

眼神有力！
非常有透明感，感覺很漂亮的插畫。角色凝視著什麼令人在意，感覺被吸引呢。

具備想要表現的東西
插畫不使用暗色，只用明度高的顏色就能表現，這要是概念不清楚可是辦不到的。想表達的事情很清楚呢，令人感動。

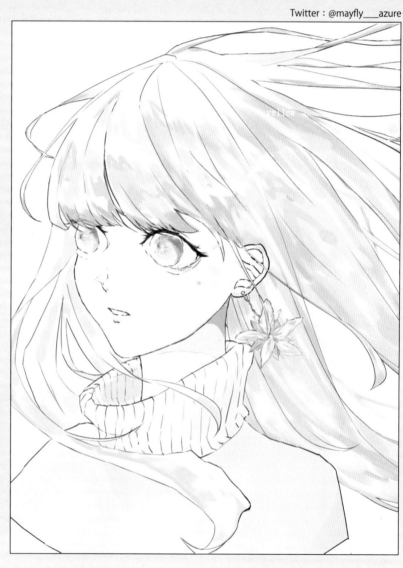

透明感與立體感很難並存！
正如留言所說的，立體感正是課題呢。要讓透明感與立體感並存是個難題。

更加仔細描繪就能進化
空白很多，精彩部分的面積很小的作品。注意有限的部分能描繪到何種程度吧！

捨棄「影子＝暗色」的概念

出自 YouTube【気まぐれ添削 43】

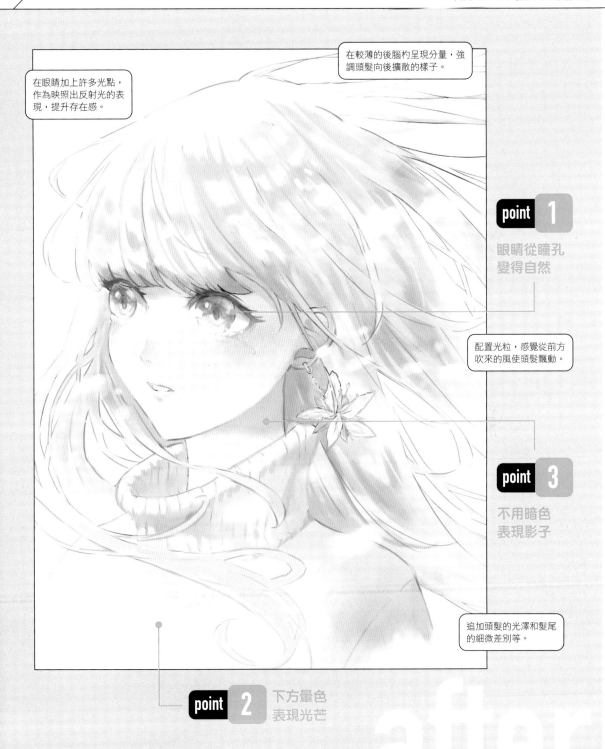

在眼睛加上許多光點，作為映照出反射光的表現，提升存在感。

在較薄的後腦杓呈現分量，強調頭髮向後擴散的樣子。

point 1

眼睛從瞳孔變得自然

配置光粒，感覺從前方吹來的風使頭髮飄動。

point 3

不用暗色表現影子

追加頭髮的光澤和髮尾的細微差別等。

point 2 下方暈色表現光芒

after

point 1 自然的眼睛從「瞳孔」開始！

一邊思考眼睛的構造一邊描繪就會變得自然。有眼球，有水晶體，內側有瞳孔（正中間的黑暗部分），不要「憑感覺」，請依據構造描繪吧！

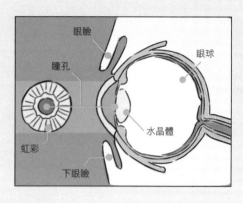

眼睛看起來稍微凸出時，在眼球加上淡影控制一下吧！

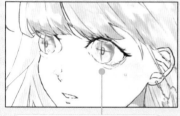 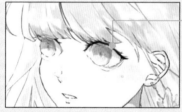

瞳孔的位置其實在這裡比較自然！

瞳孔在黑眼珠的正中間附近，或是比正中間偏內側會比較自然。這樣就能改變外觀，在第一層有水晶體，內側有瞳孔。

point 2 利用光來提升透明感

為了呈現透明感，「光的表現」非常有效。空寢的畫有相當多的面積留白，這是藉由「什麼也不畫」來挑戰「描繪光芒」。

然而用線條劃分胸口後，白色部分並非「光的表現」，感覺「只是空白」。胸口也讓光線照射，感覺融入光芒之中，藉此「白色部分＝光」，畫面整體就能增加透明感。

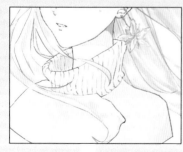 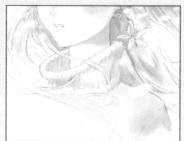

擦掉下面的線條暈色，看畫的人便容易感受到：「哦，她在光芒中呢」。

point 3 藉由相反色讓透明感與立體感並存

透明感與立體感就像「水和油」，是難以並存的要素。這是因為為了呈現立體感而加上深影，色彩就會失去透明度。這種矛盾利用「相反色（＝補色）」就能解決。所謂相反色，是指顏色依每個色相排列成圓形時，出現在對面的顏色。

相反色（補色）

色相環

① 接近補色，明度高的色彩當成影子

要維持透明感並加上影子的情況，可以用接近相反色，明度高的色彩。在此使用接近黃色的補色，讓藍色系的顏色透明度為 20～40％，淡淡地重疊作為影子。黃色疊上淡藍色後，會變成明亮的綠色呢。這樣不會降低明度，能產生立體感。

臉部的影子也稍微調整，前面是黃色，側面是藍色。用顏色分開塗不同面。這樣不會降低明度，可以創造出立體的面。

正確來說，黃色的補色是紫色。因為會變得有點強烈，所以用比較柔和的綠色、藍色系，像這樣靈活思考吧！

② 捨棄「線條畫＝黑色」的成見

黑色的形狀清楚，另一方面過於強烈會減損透明感。和影子一樣，線條也改成藍色，透明感就會更加提升。藉由影子＝藍色的設定，想成「在這幅插畫的世界觀最暗的顏色是藍色」吧！

線條是影子最深的部分，因為可以這樣掌握，所以如果把影子換成藍色，線條也改成藍色就會融入畫面中。

畫家的煩惱 Q&A

目前為止齋藤直葵收到了許多畫家面對的煩惱——在此選出幾個加以介紹！在受到挫折等時候回頭看看吧！

Q1. 畫風不穩定⋯⋯

A. 連續作畫吧！

所謂連續作畫，是依照一個決定的主題畫多幅插畫。因為必須呈現統一感，所以如線條粗細與色調等，能夠注意到對於自己畫作的規則與講究（＝決定畫風的部分）。結果就能得到你專屬的畫風。

Q2. 低潮時遠離畫畫比較好嗎？

A. 遠離會有反效果！

所謂低潮，是指有眼力但技術卻跟不上的狀態。即使難受最好還是繼續作畫。如「線條畫太粗，角色就會看起來強而有力！」等，累積這些「發現」繼續努力，畫力就會升級。低潮時不能遠離畫畫，要將發現記下來，讓這些累積可視化。

Q3. 不知道如何展現獨創性

A. 試著加一點吧！

並非從零開始，藉由搭配也能產生獨創性。例如在「寫實色彩的鉛筆畫」這個類型，加上「部分寶石化」的要素，也能產生驚人的獨創性。可以像這樣，試著加上一些「自己已經會的技巧」。

Q4. 畫畫變得很痛苦

A. 臨摹喜歡的場景吧！

人只要遭到否定，或者無法獲得共鳴，就會失去表現的力量。這時可以試著臨摹深受感動的電影或漫畫中喜歡的場景，不見得要拿給誰看。「我喜歡這樣的臉孔」、「這個場景的發展真是不錯⋯⋯」在自己心中累積感動，就能變成表現的力量。

chapter 2

思考表現手法

明暗度、畫面的呈現方式或背景等，
一個表現手法就能讓圖畫的品質產生驚人的變化。
在本章將包含理由一併解說，這種表現手法是出於怎樣的意圖。
可以發現讓你的畫作最好看的表現手法喔！

小渚

10 不清楚**為何不搭調**⋯

諮詢內容 包含光的表現手法等，整體覺得不協調。請告訴我為何不搭調。（P.N. きゃみらロックン）

 ## 感覺技術高超

甚至令人覺得：「這幅畫哪裡需要修改？」背書包的部分，或伸手的感覺等，都令人深受感動。具備充分的表現技能。

 ## 能夠想像故事！

宛如故事最終回的高潮場景的印象。其實是已經不在人世的女孩來作最後的道別⋯⋯能夠想像這樣的故事性。

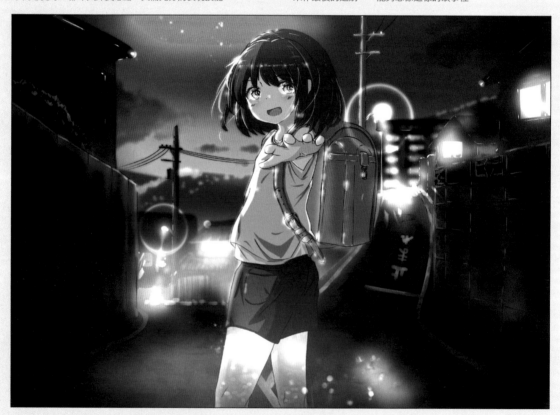

 ## 希望引人關注的部分融入背景

女孩的腳將要消失的部分，在這幅畫中是最想引人注目的地方。但是特效等表現太少，變得不太顯眼真的很可惜！

 ## 主題的女孩不顯眼

分散在各處的街燈，和房屋窗戶的光線等光的特效太強烈，女孩相對地給人不顯眼的印象。

決定優先順位吧！

出自 YouTube【気まぐれ添削】

point 1 藉由大膽的表現讓想要強調的部分
矚目度提升

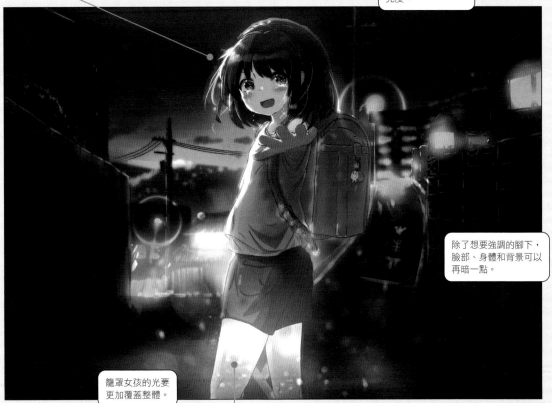

頭髮的高光大略抑制
亮度。

除了想要強調的腳下，
臉部、身體和背景可以
再暗一點。

籠罩女孩的光要
更加覆蓋整體。

point 2 控制光源
讓角色整體更顯眼

強調「逐漸消失」的部分

這幅插畫應該是和已經不在人世的女孩道別的場景吧？也就是說，必須讓「逐漸消失」的部分最受到矚目。為此「腳下的透明感」的表現最為重要。相對於此，由於上半身還沒消失，所以抑制明度，感覺暗一點。腳下被柔和的光籠罩的表現手法，容易讓人自然地朝那邊看。

① 追加亮光＆變大

再追加腳下的發光特效，引導視線至想要引人注目的地方。可以追加較大的光的特效等來強調。

② 不想引人注目的高光草率一些

假使在暗色中有個小亮點，明暗的差別會十分令人在意。頭髮的高光也一樣，不必要的仔細會有想像不到的意思。不太引人注目的部分控制明度草率一點，看畫的人也就不會分心。

③ 降低彩度

因為女孩逆光，所以在全身和臉部加上影子，降低彩度。上半身藉由這樣做，還在現世的上半身與背景融合，強調逐漸消失的下半身。

④ 加上明暗呈現景深

因為畫面的近前側沒有光源，所以向前伸的手變暗比較自然。讓近前更暗，就能表現景深。

⑤ 也注意細微部分的表現

臉頰的表現不用黑色，用融入肌膚的顏色加上後看起來更像情感表現。黑線有時候看起來像髒污，因此須注意。

⑥ 眼睛是「白色＋抑制明度的高光」

瞳孔要是有多個白色，就會印象強烈，不自然地浮現。強烈的白色集中在 1 處，其他抑制明度比較能表現閃亮的瞳孔。白眼球的部分也落下影子與周圍融合吧！

 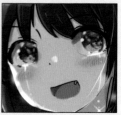

point 2 背景斷然地調暗

在 point 1 強調最大的矚目重點（＝逐漸消失的女孩）之後，在背景下工夫，讓角色有更突出的表現吧！
這時，決定許多光源的優先順位非常重要。

① 降低光源的明度

街燈的光從畫面頂部射入，光照射
在角色身上。不過，這裡刻意消除
街燈的光，讓背景變暗，不要被背
景所吸引，就能讓角色浮現。

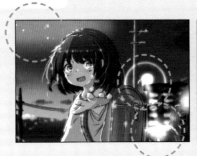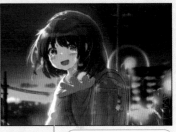

強調籠罩女孩的光。

② 控制背景的亮度

描繪背景光的特效等時候，因為太
開心，實在會畫過頭。可是，因為
背景的優先度較低，所以為了強調
優先度更高的女孩，要按捺住控制
亮度。

③ 讓角色的輪廓發光

和背景相反，強調角色的光。產生
了被光籠罩前往不同世界的印象。

充滿回憶的東西，只有注意到的人才會看到的表現！
2 人一起買的吉祥物掛在書包的鉤子上，表現出手伸向的人（＝看畫的我）與女孩之間
有過快樂的回憶。「為什麼買那種東西啊!?」像這種不可愛的吉祥物反而令人印象深
刻，非常棒！

11 躍動感和縱深表現得不好

諮詢內容 想像新年吹的風與光描繪的「庵」，這名原創角色的賀年卡。不過，沒辦法具有躍動感，作品的縱深表現也不能接受。另外，對於背景也很煩惱。（P.N.Maaboo）

Twitter：@maaboo1007

表現的刪減很棒
想描繪的主題（＝庵的手、毛筆、臉上的墨跡）很清楚，以這些為中心構成畫面很棒！除此之外的部分模糊不清，刪減得不錯。

明確地理解自己的課題
躍動感、縱深、背景等，能讓自己的課題很明確，是非常重要的事。

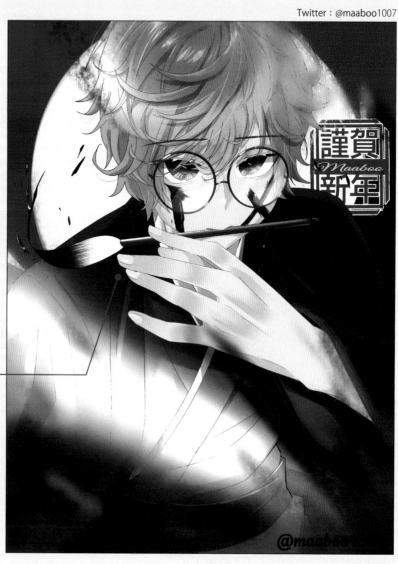

手掌大小的比例
手相對於臉部大了一些，實在很可惜。這是戀手癖的人常見的傾向，要是過於注意畫得太大，有時會看起來加大。

暈色處理很可惜！
明明是要讓主題引人注目的暈色，界線部分卻是特殊的暈色方式（粗糙的感覺），反而這裡很顯眼。

眼睛有點可怕!?
縱長的瞳孔有種像吸血鬼等非人的印象。或許庵是這種設定的角色也說不定，但若非如此，就會有點缺乏說服力。

光憑現在有的要素
就能呈現躍動感和縱深

出自 YouTube【気まぐれ添削 3】

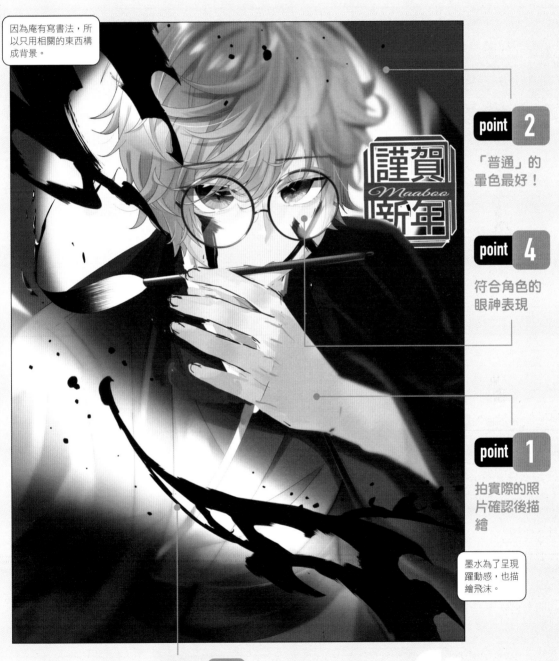

因為庵有寫書法，所以只用相關的東西構成背景。

謹賀
Maaboo
新年

point 2

「普通」的
暈色最好！

point 4

符合角色的
眼神表現

point 1

拍實際的照
片確認後描
繪

墨水為了呈現
躍動感，也描
繪飛沫。

point 3　墨水變更為清楚飛濺的樣子

point 1 注意與其他部分的比例！

不知道手要畫成多大時，建議用相同姿勢拍照，一邊確認與鄰近部位的比例一邊描繪。這次和臉部比較，注意比例變近。

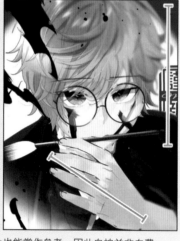

與實際的照片比較，觀察手背和指頭太長等進行描繪。

關於手部，有資料顯示女性比男性看得更仔細。越是注意，當然就會畫得越好。

即使角色和自己的性別不同，某種程度上也能當作參考，因此自拍並非白費。

point 2 「普通」的暈色最好！

明明是不想引人注目的部分所以才暈色，視線卻投向暈色本末倒置。這種情況下粗糙的地方會引人注目，因此不要呈現細微差別，使用普通的暈色方式吧！在此介紹下述的方法作為一個例子，因為有許多種做法，請用喜歡的方法施加暈色吧！

① 一開始在背景的
月亮施加暈色

② 整體統一
全部盛大地
一口氣暈色

③ 在暈色加上
圖層蒙版，
先將暈色去掉

④ 在圖層蒙版上，
只在想暈色的部分
加上暈色

如此一來，即使做得太過火，之後也能調整，非常方便。
可以只在想暈色的部分，按照意圖追加暈色。

無暈色　　　有暈色

point 3 用墨水添加縱深和躍動感

雖說是賀年卡，但是在背景增加年糕和不倒翁等要素後，概念就會模糊。應該只由庵和書法構成。雖然就這方面來說墨水飛濺是正確解答，不過沒什麼效果這點很可惜！將墨水清楚畫成用力飛濺的感覺，與在 point 2 暈色的部分對比時很顯眼，因此就會變得很帥氣。

①呈現距離感之後，也能感覺得到縱深

清晰的墨水，與後面模糊的距離感，表現出縱深和躍動感。明明人物本身沒有移動，藉由飛沫飛散宛如看見筆力，加上「動」的細微差別。

模糊 ⟷ 清晰！

②藉由筆風筆觸，更加呈現躍動感

清晰的墨水，與後面模糊的距離感，表現出縱深和躍動感。明明人物本身沒有移動，藉由飛沫飛散宛如看見筆力，加上「動」的細微差別。

point 4 藉由瞳孔和白眼球使印象改變

縱長的瞳孔會有非人的可怕印象。另外，由於白眼球部分是純白色，眼睛整體變成有點游離的印象。假如庵並非那樣的設定，就讓印象柔和一些吧！

如果白眼球是純白色，就會讓看畫的人感受到視線壓力。稍微帶有淡橙色或淡灰色等顏色，就會自然地融入畫面，不妨一試。

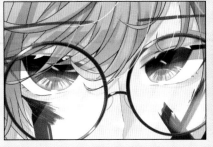

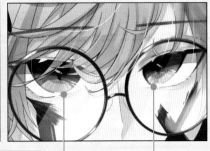

減弱虹彩部分的對比，印象就不會變得太嚴厲，會變成溫柔的眼神。

瞳孔縱長→圓形。

12 | 情感表現無法傳達

諮詢內容 因為沒有特別留言，所以齋藤直葵擅自妄想留言！表情無精打采的男孩在憂鬱什麼呢……？令人這樣聯想的作品。或許是在苦惱：「我死了也不會有人感到難過」……（P.N.℃9【yory】）

Twitter：@ryu_yoshida47、pixiv：19465849

 指頭和頭髮等
加上的表情不錯

臉的表情、中指微微碰觸瀏海的地方，或是撥到耳後的頭髮輕輕落下的部分等，身體表現的微妙差別感覺很不錯。

 配角很可愛！

趴在男孩肩上像在交談的小動物，像天使一樣很可愛。因為很柔軟，所以叫做「噗尼」呢。

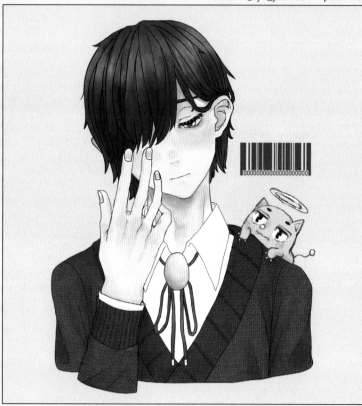

 每一個要素感覺
都只是素材

男孩加上可愛的噗尼，還有條碼，分別作為單獨的素材存在的印象。作為作品沒有統一實在很可惜！

 條碼很突兀

條碼的印象應該是象徵男孩煩惱的重要要素。但是，以現狀來說看起來有點唐突。

 背景表現應該
符合圖畫的訊息

要表現男孩荒蕪的內在，追加陰影和背景會比較有效。

藉由光影的表現讓少年的情感浮現

出自 YouTube【気まぐれ添削 7】

point 4 收尾時控制光與影

point 2 條碼變成牆上的塗鴉

背景也稍微藉由漸層加上光線，表現射入的柔和光線。

因為整體是冷色系，所以暖色系的光照射後會有臉色紅潤溫和的印象。

噗尼對他而言是希望的象徵。感覺有一道希望之光射入。

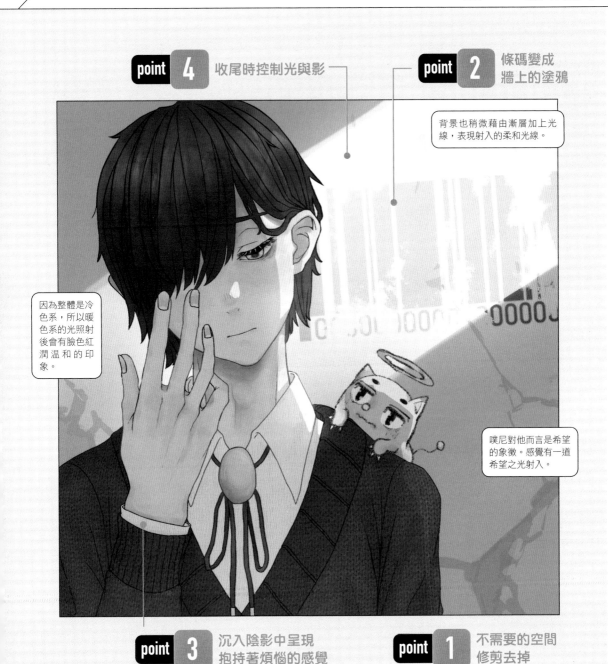

point 3 沉入陰影中呈現抱持著煩惱的感覺

point 1 不需要的空間修剪去掉

point 1 藉由人物的配置消除不協調

明明男孩的表情等畫得很好，身體的下面部分卻斷掉，正是無法成為一幅作品，看起來像「素材」的原因。稍微擴大靠近左邊，移動到紙張邊緣的話，不需要的空間就會消失。

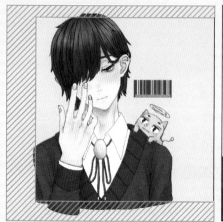
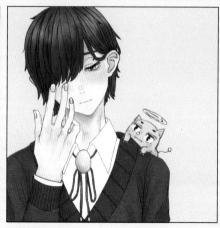

人物浮在空間的感覺消失，在畫面中的穩定感變好。

point 2 用背景表現內心的黑暗

條碼是大量生產品的象徵。他煩惱自己也是大量生產品之一，擔心的噗尼正在安慰他，就是這樣的情境。然而維持現狀的話條碼太唐突了，因此改成畫在牆上的塗鴉藝術，在背景的牆壁加上裂縫等進行改變。

尺寸變大，稍微傾斜讓顏色變淡。此外藉由模糊讓塗鴉有風化般的感覺。

浮在空間的條碼有點不自然，因此設定為背景是牆壁，條碼是畫在上面的塗鴉藝術，讓不搭調的感覺消失。

光滑漂亮的牆壁，無法表現自暴自棄的心。試著改成有清楚裂縫的狀態。

point 3　藉由影子表現角色的內在

希望大家務必記住一點，描繪「心事重重，抱持煩惱的人」的情況，沉入影子中很有效。

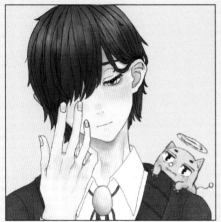 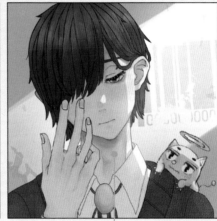

噗尼（＝希望的象徵）帶來的光，照在沉入影子中的男孩身上，使故事性一口氣提升。

光是沉入影子中，煩惱的感覺便提升了！

point 4　光配置在臉部附近

收尾時，讓光輕柔地照在男孩的臉部與身體、背景等處。在背景描繪光線射入時，如果加在臉部附近，更能讓視線集中在主角（＝煩惱的男孩的臉）身上，非常有效。

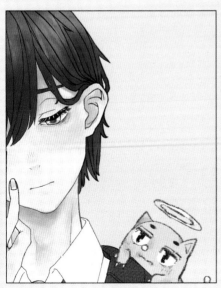 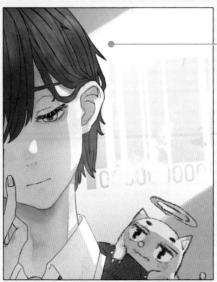

加上對比讓光和臉部特別顯眼，背景的影子部分加深會更棒！

13 畫面太過小巧

諮詢內容 以喜歡音樂遊戲的女高中生這種設定描繪的，名叫桃音優子的角色。雖然想要畫成手機遊戲風格的角色設計，但是沒辦法把角色畫得很有魅力，看起來只是在不太好的畫面上搭配素材。（P.N.Ray=Oriha）

Twitter：@R_Oriha、pixiv：22300358

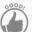
整合概念的能力很厲害！
從「音樂遊戲」聯想的電腦空間般的印象，巧妙地藉由背景的白色和彩度高的藍色與紫色表現出來。

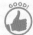
充滿色彩的美感
就算使用彩度高的顏色也不會太雜亂，感覺平衡，也呈現出清潔感。感覺很有美感！

桃音優子很有魅力！
雖說他想知道把角色畫得有魅力的重點，但是桃音優子已經十分有魅力囉！

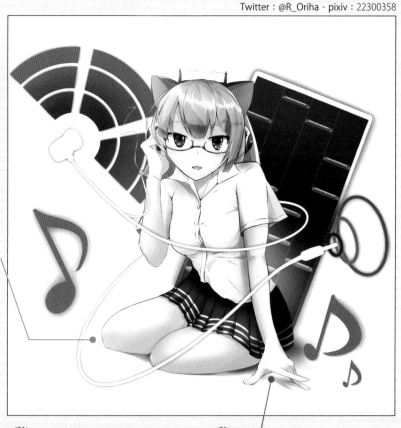

小小的擠在一起
由於落在角色身上的影子沒有層次，所以看起來很平坦。

角色看起來很均勻
由於落在角色身上的影子沒有層次，所以看起來很平坦。

重點是不要讓畫面「太整齊」！

出自 YouTube【気まぐれ添削 23】

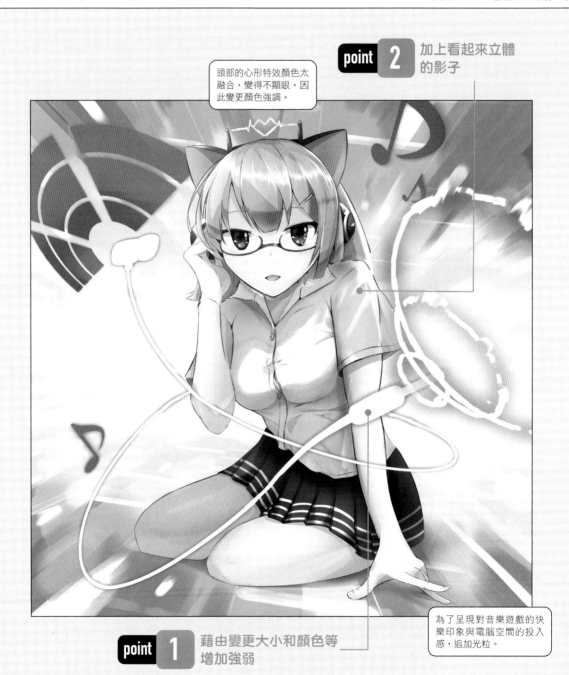

頭部的心形特效顏色太融合，變得不顯眼，因此變更顏色強調。

point **2** 加上看起來立體的影子

point **1** 藉由變更大小和顏色等增加強弱

為了呈現對音樂遊戲的快樂印象與電腦空間的投入感，追加光粒。

point 1 藉由大小和顏色為要素增添強弱

現況是概念非常簡單明瞭，另一方面有太過小巧整齊的印象。由於智慧型手機和耳機、特效和角色，構成圖畫的所有要素皆以同等的強度整理，所以觀看者搞不懂注意的重點，有點難以傳達魅力。要讓角色展現魅力，重點是不要讓畫面「太整齊」。

① 讓角色變大

角色小小地配置在畫面中心，就會看起來沒有自信，魅力也會減半……就算一開始畫得小，也要思考「最終能配置得多大？」

② 藉由特效的大小呈現前後感

環繞角色周圍的特效，是適合表現空間的配件。要感覺誇張一些，近前大一點，內側小一點。

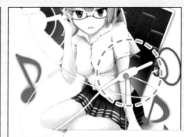

動感十足地表現出前後關係後，呈現縱深就能做出寬廣的空間。

③ 對資訊決定優先度

「玩音樂遊戲的手機畫面」、「特效」、「角色」，為同等擺放的要素決定優先度。以音樂遊戲畫面為背景降低優先度，目光就會朝向角色。因為遊戲畫面較暗，所以用實光或覆蓋的圖層追加顏色，變成明亮的印象也可以。

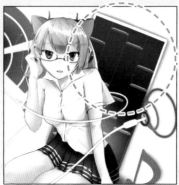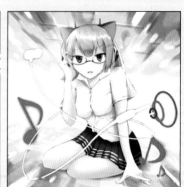

④ 對特效的尺寸加上大小

特效的大小可以改成更誇張一點。因為全都收在畫面中顯得小巧，所以要加上角度和遠近感，超出範圍也沒關係。反而能夠表現印象往畫面外擴展。

⑤ 變更近前的特效顏色

所有特效都同色會太統一，所以就算一個也好，光是改變顏色就能消除單調。近前的圓圈改成白色，白色＝近前、紫色＝內側，也能表現前後的關係。

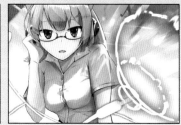

point 2 影子看起來立體的訣竅

由於影子淡，所以角色整體看起來均勻。藉由加強影子，將陰暗的部分從焦點移開，就能讓明亮的部分更加顯眼。這也是一種資訊的差異化。

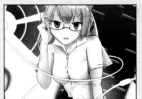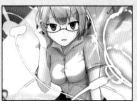

① 影子隨便一點

往往有人以為仔細加上影子才好，但有時反而會削減立體感。一開始粗略地加上影子吧！從這邊以下是影子的面，這邊以上是光的面，粗略地分別上色。細微的影子之後再加上也 OK！

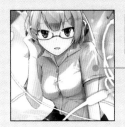

巧妙利用光影的效果，強調希望大家注意，具有魅力的部分吧！

描繪衣服的皺褶時，可以的話請參考照片。自拍再描繪也可以。

② 加上反射光

角色看起來從空間稍微浮起，因此加上背景的藍色作為反射光，融入畫面中。為了充分表現桃音沉入電腦空間的印象，處處加上背景鮮明的藍色。

使用柔光圖層追加藍光。

不只來自上方的強光，經由照射來自周圍的弱光，變成更能產生立體感的表現。

14 不清楚 符合自己畫風的表現手法

諮詢內容 中性的年幼天使不知道這是毒蘋果，津津有味地吃著。雖然配合心情以明亮的印象描繪，但卻不知道是否符合自己的畫風。（P.N. 清水わかこ）

Twitter：@Simizu_wakako

仔細描繪的態度很不錯！

首先畫作看起來很舒服。從角色到每一朵花瓣都仔細描繪的態度很棒。

明明使用多種顏色卻整合得不錯

用色也很不錯！雖然使用許多顏色容易變得雜亂，卻整合得不錯。

變成生硬的印象

角色的背脊垂直，是直線式構圖。由於花朵對稱的配置和裝裱式的緞帶，從畫面給人太整齊生硬的印象。

試著重新檢視主題吧

顛覆年幼＝無知的印象，或許比較切合你的主題？

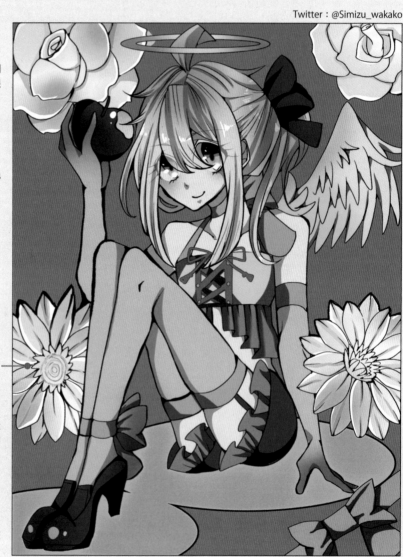

before

試著懷疑自己的「主題性」

出自 YouTube【気まぐれ添削 38】

頭上的光環是天使的象徵。讓它發光來強調這是重要的道具。

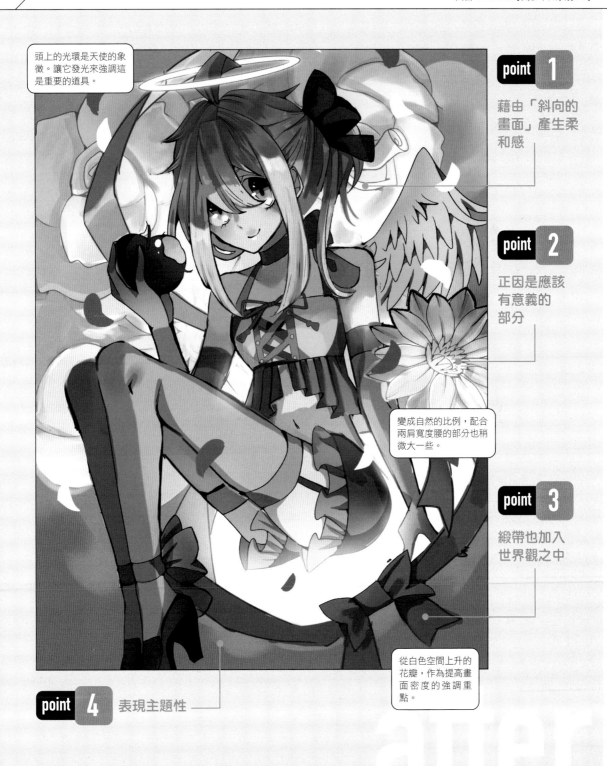

point 1

藉由「斜向的畫面」產生柔和感

point 2

正因是應該有意義的部分

變成自然的比例，配合兩肩寬度腰的部分也稍微大一些。

point 3

緞帶也加入世界觀之中

point 4　表現主題性

從白色空間上升的花瓣，作為提高畫面密度的強調重點。

角色的姿勢相對於畫面垂直加上去，有種生硬的印象。如果不是有意為之，把姿勢變更為斜向，變成柔和的印象吧！

另外，由於在畫面中加上腿部，看起來收縮憋屈，因此改成更舒服的姿勢。藉由腿部超出畫面，反而能夠表現寬敞。

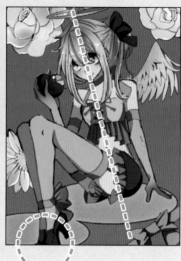

花朵的配置對稱，也是畫面生硬的原因。此外，擺在四個角落的配置給人主角級的強烈印象。沒有特別的意思或訊息性時，應避免這種印象深刻的配置，讓它融入背景中吧！

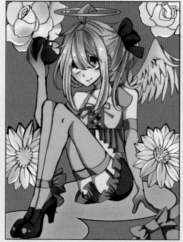
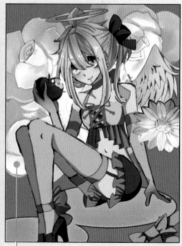

花朵的色調調整成淡一點，抑制對比，讓優先度低於角色。並且配置在背後當成背景。

advice

point 3 緞帶也加入世界觀之中

配置緞帶裝飾畫面，會散發出「放進畫框的畫」的訊息性，強調角色的
非現實性。若非這種印象，緞帶包含在世界中會比較好。例如並非「裝
飾畫的緞帶」，改成裝飾這個女孩的緞帶吧！

作為環繞天使的緞帶，變成
一種表現手法。

point 4 表現主題性

最近，年幼＝無知的印象行不通了。雖然所謂「男性角度的奇幻」是有的，不過わかこ的畫風不要搭上
這種觀點，比較能表現出想傳達的事。如此一想，這個女孩明知是毒蘋果，卻「表現出她沒察覺到而吃
下」，改成「煽動男性背德感的難纏天使」，表現出這種「女性角度強烈」的主題，或許比較符合這幅
畫。

① 光源放在下方

「裝作不自覺吃下毒蘋果」，為了呈現這種「有內情的感覺」，有
個方法是讓光源在下方。在剛才的緞帶之中創造異空間，具有明亮
的光源，從下方照射光線後，就會變成有自覺地享受罪惡滋味的感
覺。

② 遮住眼睛後變成
不讓人看見真正想法的印象

眼睛微微從頭髮透出，但是拿掉透出的部分。藉由眼睛被頭髮遮住，
帶來隱藏內心想法的印象。

找出自己的正確解答！

雖然憑著表現強烈的女性角度加以修改，但我也覺得，結果是不是改成了男性角度？因
為這個修改結果並非正確解答，所以希望わかこ能找出自己的解答。

15 | 想要畫出引起話題的圖畫！

諮詢內容 對於頭髮、服裝和用色老派等覺得不滿，對自己的畫不滿意。要再進步的話該怎麼做才好呢？希望讓人覺得「這會引發話題」，我想畫出既可愛又引起人們注意的圖畫。（P.N. 鯨井陸）

Twitter：@lovennnnz、pixiv：31498822

 看到的瞬間覺得很可愛！

明明能畫出如此高水準的作品，到底在說什麼呢！這幅畫真的超可愛的。這點請務必要有自信啊。

 最想呈現的部分很含糊

因為是放進全身後退的構圖，所以太過展現全部。因此不清楚該看哪裡，也不易理解希望大家看的重點在哪。

 對焦點部分的描繪不夠

為了讓視線集中在希望大家注意的地方，並且獲得共鳴覺得「真是不錯」，不能缺少對於重點部分的描繪。

除了想要呈現的部分
其他巧妙地隱藏

出自 YouTube【気まぐれ添削 40】

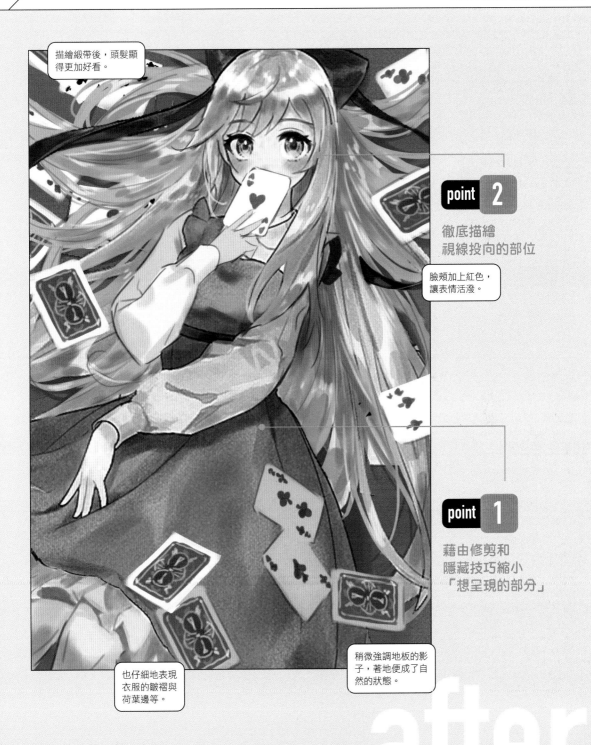

描繪緞帶後，頭髮顯得更加好看。

point 2

徹底描繪
視線投向的部位

臉頰加上紅色，讓表情活潑。

point 1

藉由修剪和
隱藏技巧縮小
「想呈現的部分」

稍微強調地板的影子，著地便成了自然的狀態。

也仔細地表現衣服的皺褶與荷葉邊等。

after

取捨選擇縮小該看的部分

「引起話題」換個說法，就是「可以理解！」的「共鳴」呢。如果圖畫中有太多要素，就會不知道該注意哪裡才好。所以，希望大家看的部分以外都隱藏，藉由把重點放在「只看這裡！」，觀看的人就「可以理解！」容易產生共鳴。

① 斷然地將構圖改成偏向某處

大膽地擴大修剪，下半身遮住一半。不要覺得明明有全身這樣很可惜，拉近鏡頭讓視線投向想呈現的部分（女孩的臉）吧！

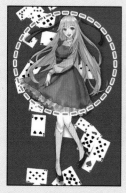 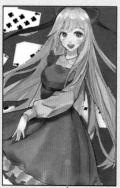

> 身體稍微斜向配置，就能在畫面呈現動作。

② 擴大頭髮的面積

因為留言中「對頭髮（的畫法）覺得不滿」，所以可以理解應該是想讓頭髮更有吸引力。要讓這幅畫的賣點變成「頭髮」，就積極地展現「頭髮」改變構圖吧！在畫面整體輕柔地散開，以「看看我的頭髮！」的心情展現吧！

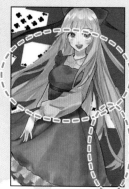 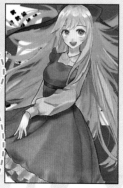

③ 用撲克牌遮住嘴巴

因為嘴巴畫得十分可愛，所以我也覺得遮住非常可惜。然而，遮住嘴巴後就會更注意頭髮和眼睛，反而能夠引起興趣。

> 利用背景也有使用的撲克牌，讓畫作具有統一感。

④ 使用撲克牌遮住身體

在角色身上點綴撲克牌，「頭髮、動作和臉部」以外都遮住。為了讓大家知道手上的紅心 A 是特別的牌，其他撲克牌翻面或是落下影子遮住，別讓視線朝向那邊。

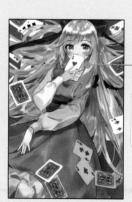

> 只有嘴邊的牌是「紅色」、「紅心 A」，具有引導視線到臉部周圍的效果。

point 2 藉由描繪提升！

利用隱藏技巧縮小「呈現的部分」，接著就傾注全力描繪這個部分。越畫產生共鳴的可能性就越會提升，因此鼓起幹勁描繪吧！尤其主要的頭髮要仔細完成。

① 描繪眼睛

遮住其他部分，視線便集中在眼睛。反過來說，這裡仔細地描繪，更能獲得讀者的「讚賞（＝『可愛！厲害！』等同感）」。

② 描繪頭髮

頭髮是這幅插畫的精彩之處。為了表現美麗的頭髮，徹底描繪高光和影子。

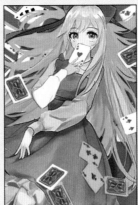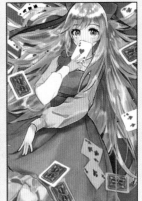

反覆描繪高光→影子，更能強調水靈。

③ 細膩地表現衣服的皺褶

描繪頭髮後，也仔細描繪衣服的皺褶，藉此更能取得平衡，圖畫整體的美觀程度提升好幾級。

仔細加上皺褶，就能表現像女用襯衫的柔軟材質（參照 P24）。

16 | 存在感與魄力不夠，畫面呈現得不好

諮詢內容 原創角色伊豆內是森林獵人的形象。雖然畫成微景圖風格，不過背景和角色無法融合，看起來也沒有魄力和光彩。總覺得有些不足，請告訴我缺了什麼。（P.N. きなこ）

Twitter：@Kinako_0v0_v

令人興奮！

微景圖，也就是人工世界風的插畫本身，除了圖畫的興奮感，從圖畫也能清楚地感受到きなこ即將進步的興奮感！

感受得到很認真

挑戰塞滿許多要素的微景圖很不得了呢。能夠整合成這樣的一幅畫，想必是確實累積努力的結果。

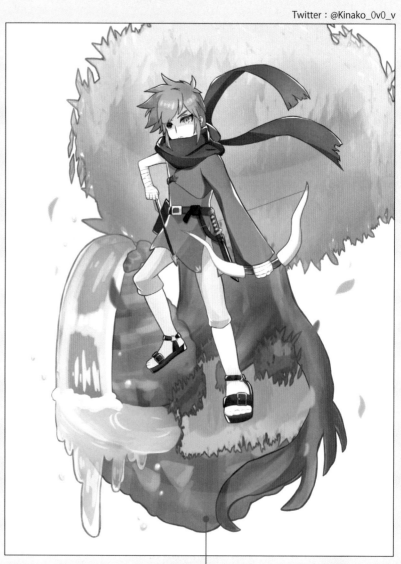

沒有呈現出縱深

感覺畫面的近前與內側的前後感並未充分表現出來。

角色融入背景中

角色的顏色很淡，感覺融入背景中。

輪廓放掉了強調帥氣的重點

由於圖畫的輪廓整體光滑，所以無法表現得很帥氣，非常可惜！

藉由輪廓、前後感、輪廓光
提升帥氣度！

出自 YouTube【気まぐれ添削 42】

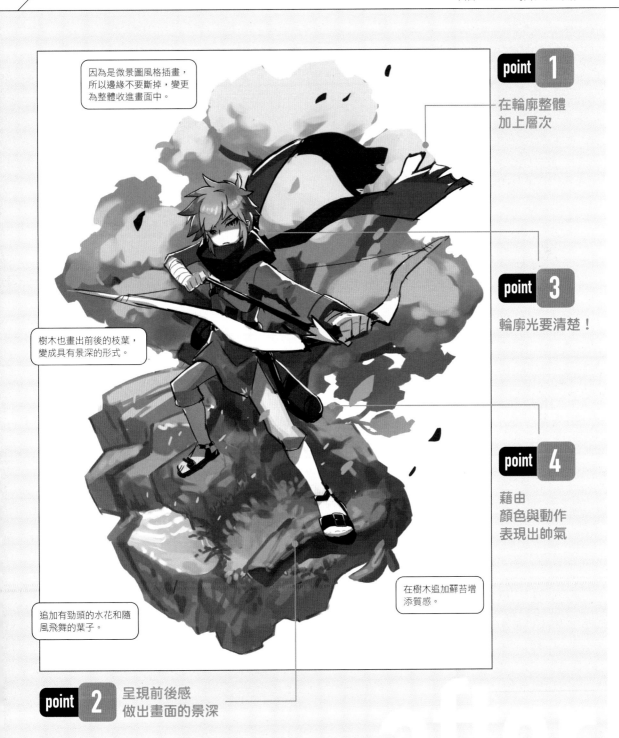

因為是微景圖風格插畫，所以邊緣不要斷掉，變更為整體收進畫面中。

point 1

在輪廓整體
加上層次

point 3

輪廓光要清楚！

point 4

藉由
顏色與動作
表現出帥氣

樹木也畫出前後的枝葉，變成具有景深的形式。

在樹木追加蘚苔增添質感。

追加有勁頭的水花和隨風飛舞的葉子。

point 2　呈現前後感
做出畫面的景深

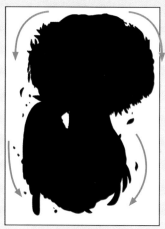

point 1 畫出帥氣的輪廓！

表現帥氣的第一個重點是輪廓。先用黑色塗滿，就能確認整體的輪廓。樹木、瀑布、右側和下面都是光滑的形狀呢。把它們變成各種形狀，讓輪廓變得帥氣吧！大略的凹凸與細節混在一起，便會產生圖畫的趣味。

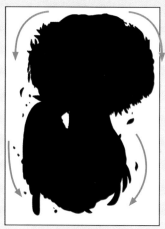
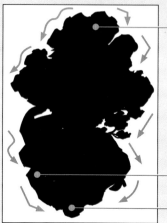

葉子的形狀也出現在輪廓上，樹木整體變成突起有稜有角的形狀。

瀑布變更為沿著岩石流瀉的樣子，追加岩石堅硬的輪廓。

微景圖下側的輪廓也呈現岩石感，變得凹凸不平。

point 2 藉由前後感表現帥氣

表現帥氣的第2個重點是前後感。有樹根等長條形的部分時，往畫面近前或內側延伸，畫面就會產生前後感。姿勢也改成手臂、腿部和弓向前突出，便會產生縱深，變成具有躍動感的角色。藉由前後感，更添帥氣程度。

向下延伸的樹根朝向近前後，存在感與魄力增加。

弓與持弓的手變大，手臂用力向前。藉由前後感表現帥氣。

雙腳張開踩在內側的踏腳處和近前的樹根，變成動感十足的姿勢。

point 3 藉由輪廓光強調帥氣

發揮帥氣的第3個重點是輪廓
光。所謂輪廓光，是指從角色
背後照射的光。這個光很突
出，整體的印象就會突然變
帥。清楚地加上深影，可以讓
輪廓光變得顯眼。

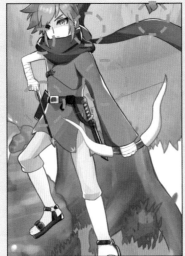 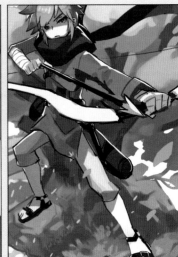

point 4 讓角色突出

角色整體的色彩很淡就會融入
背景中，因此藉由色調曲線等
調整成鮮豔的色彩。
另外，能呈現圍巾等動作的
「搖晃的東西」，誇張地強調
後輪廓就會層次分明，更能發
揮帥氣的感覺。

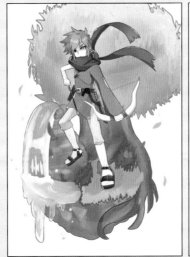

> **！ 注意視線和眼睛的陰影表現**
> 與角色視線相對會增加共鳴性，或者讓眼睛變暗，抑制眼睛的光線，就能呈現一直盯著獵物觀察
> 情況的感覺。眼睛的表現非常重要！

17 | 背景和特效不夠帥

諮詢內容 原創角色露卡的設定是半精靈。我覺得背景和特效有問題，請給我能簡單利用的背景效果的提示。（P.N.Fikri【思想家】）

Twitter：@Shisoka_art、Instagram：@shisoka.art

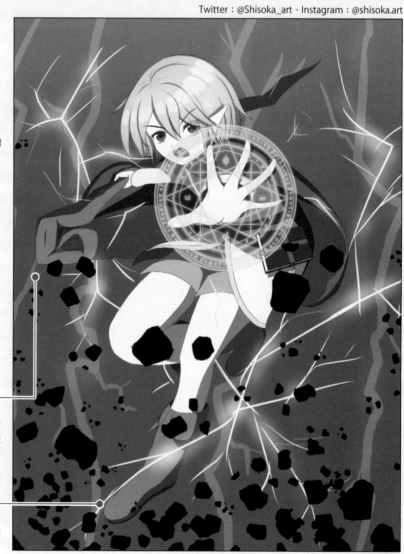

輪廓的結構很棒！

很帥！姿勢很完美呢！

在畫面做出節奏

岩石畫得很好，大小岩石混雜描繪呢。利用岩石在畫面做出了節奏。

特效的來源難以理解

背景上方變亮，看起來特效在上方產生，不過岩石浮起來，其實是在下方嗎？訊息需要整理呢。

近前的閃電是什麼特效？

角色？魔法陣？若能注意是從哪邊產生的特效會更好！

從「來源與力的方向」思考特效

出自 YouTube【気まぐれ添削 51】

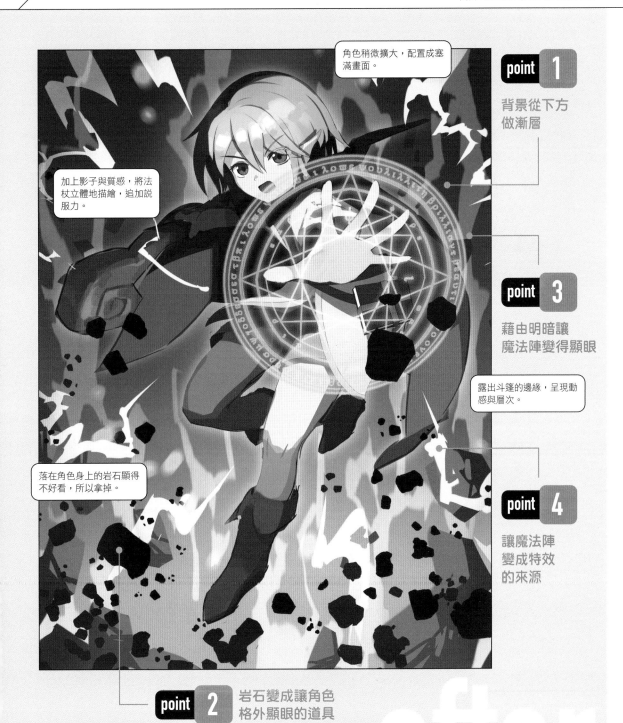

角色稍微擴大,配置成塞滿畫面。

point 1
背景從下方做漸層

加上影子與質感,將法杖立體地描繪,追加說服力。

point 3
藉由明暗讓魔法陣變得顯眼

露出斗篷的邊緣,呈現動感與層次。

point 4
讓魔法陣變成特效的來源

落在角色身上的岩石顯得不好看,所以拿掉。

point 2 岩石變成讓角色格外顯眼的道具

after

point 1 讓特效的來源變明確

特效的第一個重點是，「讓來源的顏色變亮」。她使用的魔法使岩石從下方浮起，因此下方是特效的來源。藉由畫面的亮度表現魔法引發的動作，便容易想像是哪種特效。

特效的第二個重點是，「在粗細加上強弱」。由一定的粗細做出強弱，能使特效產生力道與強度。

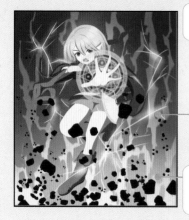

在雷特效做出粗與細的部分。

因為從下方產生，所以下面明亮，上面變暗。

使用指尖工具讓特效縱向削弱，追加表現勁頭。

point 2 藉由「明暗對比」別讓岩石太顯眼

整體而言讓岩石的密度稀疏一點，視線就不會分散。然而要是背景太亮，畫在近前的堅硬黑色岩石會很顯眼，視線就不會投向角色。因此，在角色後面也要追加黑暗的岩石，刻意做出陰暗的部分。人的周圍顏色越暗，相比之下圍繞的顏色看起來就很亮（＝明暗對比）。這幅插畫也是，在後面設置比背景暗的岩石，近前的黑色岩石看起來就會亮一些，視線便容易投向角色。

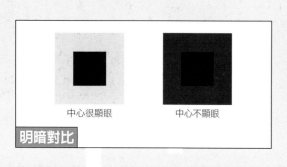

中心很顯眼　　　　中心不顯眼

明暗對比

顯眼　　　不顯眼

近前的岩石分成「顯眼的部分」和「不顯眼的部分」就能做出差異，因此不會單調。

point 3 　利用影子強調前後感

假如特效和角色都很明亮，想
要呈現的重點（＝魔法陣）就
會不顯眼。讓角色內側的部分
和影子變暗，特效顯眼就能讓
畫面表現得帥氣。

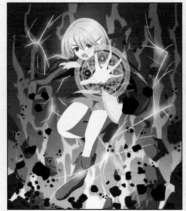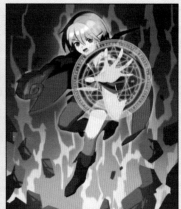

和內側的那隻腳比較，魔法陣的印象差異非常簡單明瞭。

point 4 　藉由放射狀的特效表示方向

描繪特效時，要思考特效的力道的方向。像
這次的情況，近前的細閃電特效看起來是從
魔法陣產生，因此畫成以魔法陣為中心呈放
射狀射出的形式，便容易理解力的方向。

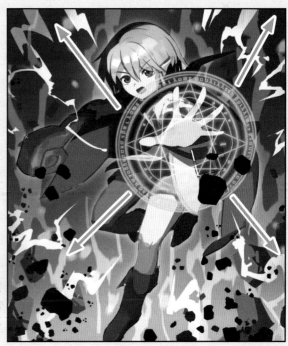

藉由變成放射狀的集中線
的效果，也會產生將視線
更加引導到畫面中央的效
果，真是一舉兩得。

18 | 想要了解 光線照射的方式和表現手法

諮詢內容 以「繪畫是魔法」的概念描繪的，畫圖的男孩和從畫中出現的虛構生物們。標題是「他是魔法使」。我正在研究表現手法，請幫我看看明暗度這個重點。（P.N. ざらめゆき）

 能夠想像故事

能對故事有許多想像，可以代入感情的好作品呢。

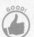 **光的表現很棒！**

形成柔和的空間，ざらめゆき的溫柔流露出來。

Twitter：@zarameyuki_

 傳達訊息的光的表現

這個孩子在學校可能被欺負。不過，只有畫圖時才能變成原本的自己，能感受到這種訊息性。如何利用明暗度表現出這一點……？

 要素太多

白狗、天使和綠色人偶等虛構生物的種類太多，變成缺乏統整的印象。

 右側的空間令人在意

畫面右下角空無一物的空間令人在意。也希望角色大一點。

與其重視明暗度的「寫實」
不如重視「訊息性」

出自 YouTube【年越し‼気まぐれ添削】

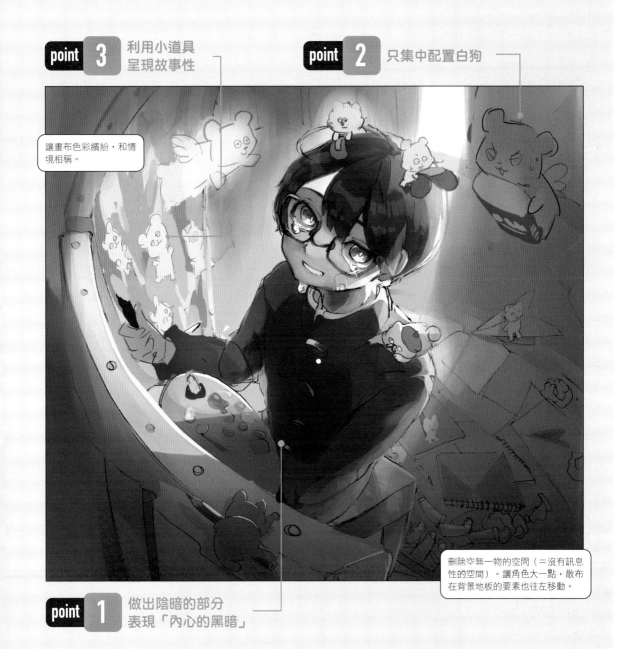

point 3 利用小道具
呈現故事性

point 2 只集中配置白狗

讓畫布色彩繽紛，和情境相稱。

刪除空無一物的空間（＝沒有訊息性的空間）。讓角色大一點，散布在背景地板的要素也往左移動。

point 1 做出陰暗的部分
表現「內心的黑暗」

利用影子讓光更顯眼

說到明暗度，光從這裡照射，在另一側就會形成影子等，大家容易想成單純的物理現象。然而它更重要的功能是，傳達圖畫的訊息性的表現。貼上 OK 繃哭著畫圖的他，也許是被人欺負了吧？房間陰暗表示內心的黑暗，就能強調「只有畫圖時才能當原本的自己」這道光（＝救贖）。

雖然也有陰暗的部分，不過整體抑制了明暗比，因此相對地光變得沒那麼顯眼。

空無一物的空間，若非有特殊意圖，就會變成浪費空間，因此刪除。

為了強調光，身體周圍使用彩度高的顏色。也呈現魔法的印象。

使用符合氣氛的暖色系的陰暗顏色製造黑暗。

在角色的周圍加上影子，發光的部分（＝畫布的周圍）更加顯眼，變成向圖畫求救的印象。

advice

point 2　訊息和構成要素都單純一點

圖畫單純一點，訊息就能直接傳達給看畫的人。天使、煩惱的生物、小人等，雖然有許多角色，不過集中要素會比較容易理解，所以只集中在這個孩子畫的白狗身上。藉由統一種類，無論有多少隻，畫面都會呈現一貫性。

白狗＝「圖畫世界的生物」，要傳達從圖畫中出現這一點，就要描繪從圖畫中出現的瞬間。

身為繪畫的支援人員，有的加上鬍鬚和貝雷帽，有的拿著橡皮擦。不僅展現個性，也看得出與男孩的關係，並且產生故事性。

point 3　活用小道具，變成有趣的故事！

自己把 OK 繃貼在正常來說不會貼的地方，看起來是無意間的搞笑要素。叫白狗幫忙貼，「弄錯地方拚命貼」也很有趣。畫出右邊快要使 OK 繃掉下去的狗，OK 繃與白狗的關係變得更加明確。

總算能展現原本的自己，所以畫出笑容！
有這麼多療癒的白狗挨近，因此這個孩子也稍微恢復原本的自己，露出靦腆笑容的溫柔表情很不錯呢。

19 | 畫面整體的魄力不夠

諮詢內容 逃家女孩到達的地方有滿天星星，視線前方還有流星。她在祈求什麼呢？如此描繪出的「逃家」作品，有點缺乏魄力，和其他作品排在一起時感覺相形見絀。（P.N. 二九九まや）

Twitter：@299maya_nikukyu

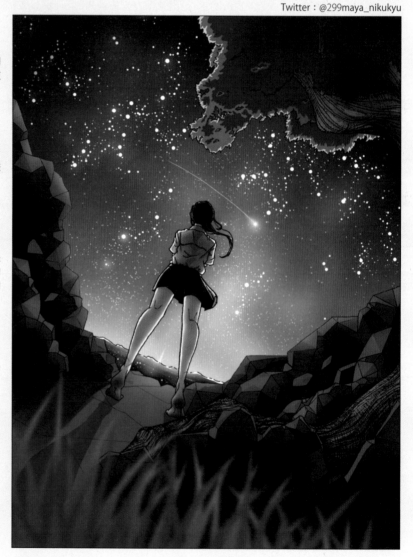

 具有訊息性的優秀畫作！

感覺確實具有表現的核心。尤其朝陽正要升起時，令人感受到「黑夜一定會迎來黎明」的強烈訊息。

 用手機能畫出這種水準!?

這幅作品是用手機畫的，竟然能畫出這種水準！老實說我非常驚訝。

 「背影」很勇敢

只用背影就描繪出女孩的堅強與決心，我覺得很厲害。想要表現人物的堅強時會想要畫出表情，但她卻沒這麼做，這種表現手法很帥氣。

 近前的草沒有特別的意義

綠草是當成前景描繪吧？因為沒有特別的意義，這裡最好擺放能想像得到女孩日常的道具。

 視線會朝向遮蔽星空的樹

雖然加上右上角的樹是打算稍微遮住天空，不過與作品的概念「女孩的堅強」無關，卻太引人注目。

 流星是「堅強」的印象？

雖然她向流星許願，可是強調流星，感覺不是仰賴自己的力量，女孩的堅強有點動搖。

為了表現「堅強」，要畫什麼不畫什麼的視點很重要

出自 YouTube【プロの気まぐれ添削 5】

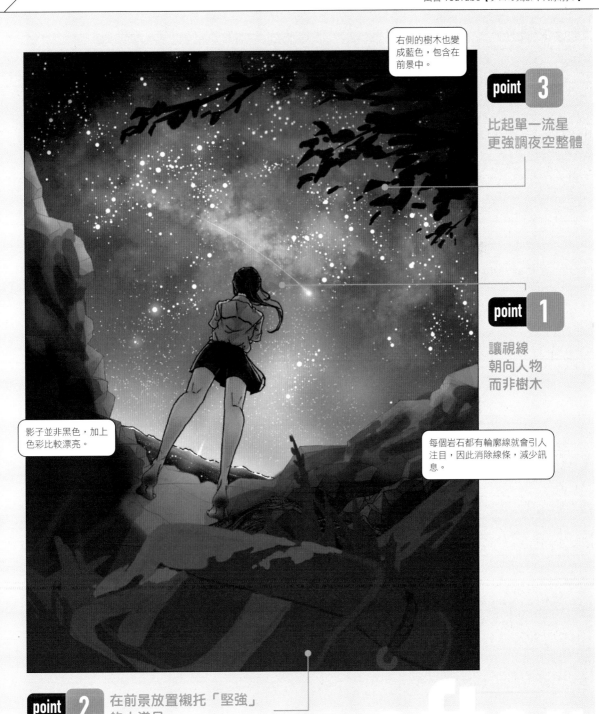

右側的樹木也變成藍色，包含在前景中。

point 3

比起單一流星更強調夜空整體

point 1

讓視線朝向人物而非樹木

影子並非黑色，加上色彩比較漂亮。

每個岩石都有輪廓線就會引人注目，因此消除線條，減少訊息。

point 2 在前景放置襯托「堅強」的小道具

point 1 讓樹枝只有輪廓

畫圖時，加上「要畫什麼、不畫什麼」的視點描繪就會明顯變好。因為這幅畫想畫出「女孩的堅強」，所以在表現這點時可以不用畫沒有直接關係的東西＝可以刪除的部分。從這個觀點出發，這棵樹就不能受到矚目，因此節制一點，只畫樹枝的輪廓吧！

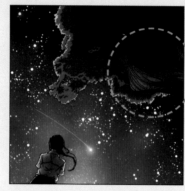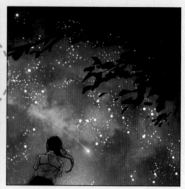

仔細描繪樹木，就會產生意義，吸引目光。簡單地只描繪影子吧！

point 2 破破爛爛的包包是現實的象徵

按照在 point 1 所說的思考，和表現女孩的堅強無關的草是不需要的。但是要擺放什麼呢？深夜獨自逃家，或許是現實中遇到討厭的事。如果有能夠想像日常的辛苦的主題，就能表現女孩對抗逆境的堅強。這種情況下，雖然決定用包包，不過外套等也行。如隨身物品等，可以想像女孩的生活的東西即可。

從弄髒的包包，能夠想像女孩想要逃家的生活。

point 3 星空＝「未來的希望」 這樣的故事性

強調「流星」後，有種託付心願的浪漫印象。如果要表現「堅強」，用「我的煩惱比起這片美麗的星空，實在太渺小了」，來強調滿天星空或許更有故事性。為了這樣表現，希望星空過度閃耀呢。

另外，修改後的圖畫美麗的星空突然映入眼簾，有個女孩抬頭看星空，仔細一瞧有個皺巴巴的包包。「這個女孩逃家了嗎？晚上打赤腳跑出來，或許是想不開」，讓圖畫的結構使觀看者階段式地產生發覺。如此一來，能夠帶給看畫的人「發覺」的圖畫，肯定會留在心中。

 ① 「好美麗的夜空……」

↓

 ② 「這個女孩抬頭看著夜空呢。」

↓

③ 「咦？她打著赤腳。
有點奇怪……」

↓

 ④ 「包包……難道，
這個女孩逃家了……!?」

→準備故事，依照視線投向的順序讓觀看者
發覺。

暗示未來的希望的星空，與象徵嚴苛現實的包包，表示現實與未來的反差。

黃光是太陽光，所以用在夜晚的畫很不協調
岩石的光是表示太陽光的黃色，因此再追加藍色。不過因為太陽稍微露出，所以或許考慮到光的影響。不過，在此為了強調夜晚的情景，添加了藍色。

20 | 不清楚哪邊該仔細描繪

諮詢內容 想像獨自走在 6 月梅雨的昏暗交叉口的男孩描繪而成。希望幫我修改的重點是，感覺不足的男孩頭髮和衣服的描繪。我還有個習性是會在背景上陰暗的顏色，請告訴我該如何改進！（P.N. しおちゃん）

Twitter：@toofuna_issoh

 著眼點很不錯!!

看了這幅畫我想到「著眼點非常不錯！」若非平時有在思考哪種場景會讓自己內心悸動的人，是想不出這種構圖的。

 已經描繪得很好！

しおちゃん在意的男孩頭髮和衣服的描繪，其實已經畫得很好了！覺得不足或許不是因為「對人物的描繪」！

 這幅畫還只是「材料」！

這幅畫還差一點就能變成料理，卻仍是「品質不錯的材料」的狀態。從材料把它變成美味料理吧！

 「描繪力」與「想描繪的東西」

比起描繪，問題在於更深處的部分。しおちゃん今後該做的事情是「加強描繪力」，同時「摸索自己下意識地想要表現的東西」！

決定表現手法之後，
就會看清要描繪的地方

▲收看限定影片

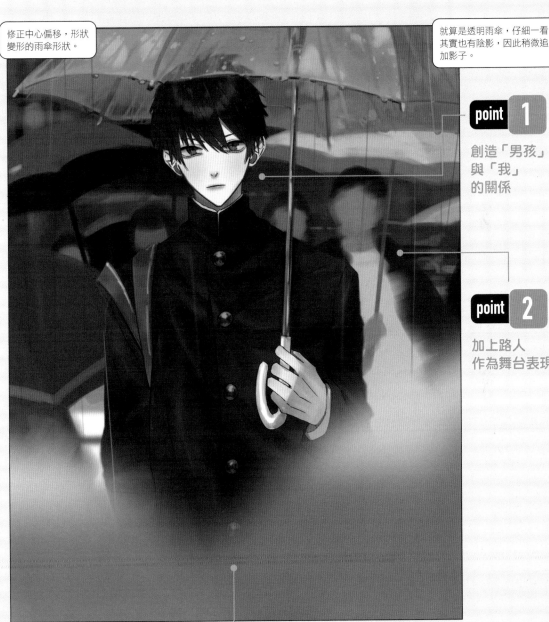

修正中心偏移，形狀
變形的雨傘形狀。

就算是透明雨傘，仔細一看
其實也有陰影，因此稍微追
加影子。

point 1

創造「男孩」
與「我」
的關係

point 2

加上路人
作為舞台表現

point 3 探索自己尚未察覺的表現意圖

point 1 讓男孩與「我」目光相對

雖然描繪得很充分，但我覺得重點是「しおちゃん想畫什麼」，
而她自己似乎還沒探索到。在此試著加入訊息：「他＝對我來說
很重要的人」。
畫中的雨傘是區別對自己而言特不特別的人的出色工具。被雨傘
遮住臉的人＝可有可無的人。沒被雨傘遮住臉，目光相對的人，
帶有對自己而言是重要的人的含義。

修正視線，與畫面前面的「我」目光相
對，表現出心跳加速的感覺。

point 2 利用人群強調「他和我」

重點是強調他的特別感。為此刻意加上「視線沒有交會的其他可有可無的人」，突顯「只有他和我目光
相對的情況」。

路人刻意重點暈色，因為動作模糊描繪。藉此就能強調只有他對「我」而言是特
別的人。

近前的雨傘大膽
地放大，讓它模
糊不清，加上遠
近感。

092

point 3 從「雨天」、「陰暗的色彩」考察後追加細節

從「雨天」、「喜歡使用陰暗的色彩」來思考「他對我而言有何特別之處？」，藉由探索「自己下意識地想表現的東西」，自然會了解哪邊該仔細描繪。

① 強調視線

為了更加強調視線，利用陰影更讓視線集中在男孩的臉上。加強頭髮的陰影，或是讓離臉部較遠的部分變暗，變得更會朝臉部看，強調視線。

 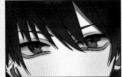

② 描繪雨天

描繪雨天有各種方法，首先讓雨傘沾濕。重點是不必一一畫出水滴，將水滴畫在邊緣部分。在光照到的部分畫出水滴或水滴流過形成的線。

③ 背景弄濕

在雨天，地面會變成淋濕發光，濕滑的質感。追加這些細微差別很有效果。此外追加表現雨的縱線。利用縱線還能調整雨勢大小。

④ 雨的表現手法

雨表示「共通的敵人」和「共通的不走運的狀況」。這共通的不幸將兩人拉到一起。這種表現手法正是雨的功能之一。雖然しおちゃん也說喜歡使用陰暗的顏色，不過也許她是想畫宛如有影子，含有訊息性的圖畫呢。

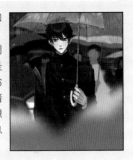

⑤ 紅燈的表現手法

藉由追加紅燈，也許是不能接近的人物⋯⋯可以加上這種暗示危險的不安要素。

⑥ 加上雜音

在這種像照片的圖畫中追加雜訊會更添真實感。將原圖移到上層，可知原本是有雜訊的，不過增加描繪後消失了，因此最後加上雜訊。

在作畫途中，也經常察覺到表現意圖
思考表現意圖非常重要。「為何我喜歡使用陰暗的色彩？」試著思考自己隱藏的表現意圖吧！也許會察覺：「不只明亮的東西，我也被人內心的黑暗部分所吸引」，就能對圖畫傾注更深的意圖。

養成畫得好的習慣

目前為止在影片中傳達過的「畫得好的訣竅」之中，除了技巧以外，整理了可以採用作為每日習慣的建議！透過本書學習技術的同時，請務必試試看。

①製作清單

如「眼睛左右的平衡對嗎？」、「臉部的輪廓會不會太圓？」等，列出 3 項自己不擅長的項目吧！與其急著多畫幾幅，找出不擅長的部分更重要。在發表畫作之前養成重新檢視這個項目的習慣吧！

②拿給人看

「這幅畫是要給人看的！」強烈意識這點描繪非常重要。主觀觀看的圖畫，客觀地看就會察覺不協調，加以修正就能提升品質。在上傳到對象是不特定多數人的社群網站之前，以「拿給眼前的人看」的意識重新檢視，從畫圖的階段就試著帶有這種意識吧！

③重複三分鐘熱度

當然要畫得好，持續作畫非常重要。可是，因為沒定性所以無法持續……責備煩惱的自己沒有意義！就算三分鐘熱度也完全 OK！有能夠持續的人，也有能在短期間內瞬間爆發集中的人。只要重複三分鐘熱度 100 次，就等於 300 天的練習分量。以自己的步調累積才重要。

④記錄今天做過的事的意義

某種程度等級提升後，會不太明白自己是否畫技進步呢。這種時候，試著在小筆記本上記錄「已知●●的話會有△△的效果」、「說不定●●會比較好……」等等。藉由賦予意義，每日的累積更能發揮效果。

chapter3

掌握構圖

構圖是決定插畫印象的重要要素。
藉由學習構圖，畫力就會提高水平。
雖然容易覺得：「缺乏美感就很難」，
但只要理解知識，構圖的魅力就會顯著提升！

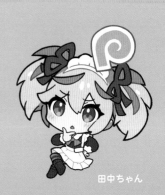

田中ちゃん

21 空間感覺不搭調

諮詢內容 和「鈴木」這個女孩開讀書會，退出房間再回來時，想像她說：「那就繼續吧。」描繪而成。雖然空間很不搭調，但是我不知道具體上該如何修改……（P.N. 田中電柱）

Twitter：@Tanaka_illust、pixiv：37173027

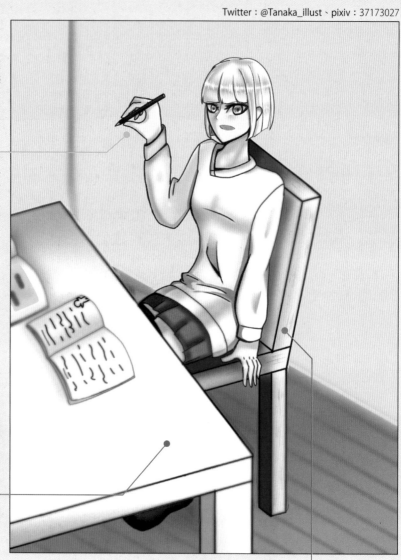

 GOOD! 情境很棒!!

從修改前就令我心動的情境！我想度過這樣的青春啊……！訴諸情感的主題決定得很好呢。

 GOOD! 讓人盡情想像的角色形象

漂亮的藍眼珠加上美麗金髮的鈴木，難道是混血兒嗎？令觀看者有許多想像的設定，使圖畫一口氣更有深度。

 MOTTAINAI 解析度和尺寸的設定

沒有特別指定時，解析度的設定為「350dpi」，尺寸設為「A4尺寸（縱279×橫210mm）」就能放心。

 MOTTAINAI 想要加上興奮感

空無一物的空間太多，變成一起讀書的興奮感很難從畫面中傳達的構圖。

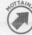 **MOTTAINAI 色調很可惜!**

整體的顏色是暖色系，卻只有椅子是藍色，比主角還要顯眼，或是牆壁和地板的顏色都太深，使視線閃爍。

before

刪除無用的空間！

出自 YouTube【気まぐれ添削 25】

從窗戶發出閃閃發光的特效，表現光線射入。

牆壁的顏色不用土黃色，改成讓髮色變漂亮的淡藍色。

point 1
不要做出
無法理解資訊
不必要的空間！

point 3
人物的印象
藉由一些
重點決定

因為地板的顏色強烈，所以讓它明亮一點，使印象緩和。

桌子的位置不自然，因此遠近感對準牆壁。

point 2
在概念加上所需資訊
加強「想傳達的事」

after

讓人注意想呈現的事物的構圖

放進人物的全身時，乍看之下不易理解該注意哪裡，會變得很不自然。這幅插畫想表達的是「和鈴木坐在一起念書的興奮感」，因此不必要的空間就斷然排除吧！沒有意義的空間消失後，空間的不自然就會緩和。

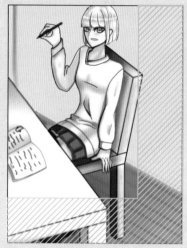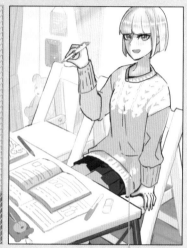

只畫出鈴木的上半身，便容易注意鈴木的表情與「在念書的情況」。

「不畫」加上「畫」

假如去掉不需要的東西，講究必要的東西，不畫出「我」的身影，就能表現「和鈴木一起念書的我」這個概念。

椅子並排

為了表現「在女孩的房間裡兩人並肩念書的興奮感」，在鈴木身旁追加另一張「我」坐的椅子吧！比起正前方，坐在旁邊更有興奮感呢！

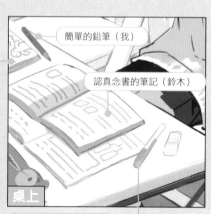

簡單的鉛筆（我）

認真念書的筆記（鈴木）

桌上

畫了塗鴉和歪扭線條的筆記（我）

可愛的筆（鈴木）

為了強調一起念書的感覺，有意地把桌上的文具分成「男生的東西」和「女生的東西」。敬請爆發妄想力。

advice

point 3 藉由細節提升印象

只要稍微在部位潤飾，與背景也會更融合，畫面整體的氣氛也會改變。

① 不要太強調黑眼珠部分的主線

黑眼珠部分的邊緣用深且粗的線畫出來，眼睛的印象會過於強烈。讓顏色融入瞳孔的顏色，或是線條細一點，便會產生自然柔和的感覺。

 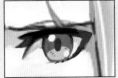

② 視線和「我」相對

讓鈴木的視線確實和讀者相對。會變成看著插畫的人＝「我」的構圖，因此更能感情代入。

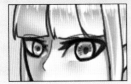 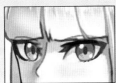

③ 輪廓線細膩一點

線條清楚用力地描繪，會呈現有點強壯的感覺。細膩地描繪輪廓線，更能呈現柔軟肌膚的感覺。

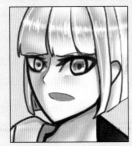 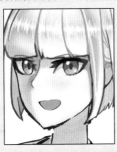

④ 頭髮藉由著色示蹤融入

想要表現頭髮的髮束時，像金髮等明亮髮色的情況，尤其黑線會過於強烈。改成比髮色深一點的線條，印象就會變好。

⑤ 身體與其寫實，更注意簡化

經過簡化的畫風，「寫實」未必是正確解答。脖子粗細與上半身的平衡，即使看照片參考，也不一定要照著描繪，應該以可愛的平衡為優先。

⑥ 加上影子的方式
隨便＆簡單都可以

如胸部附近等，凹凸清楚的部分會想要加上影子強調，可是反而有時會看起來像隆起的肌肉。困惑時就隨便＆簡單地加上，看起來會比較自然。

若是覺得不夠，就增加衣服的資訊量
若是覺得人物的印象不夠，就在穿著的衣服加上要素。例如畫成針織毛衣加上編織的圖案，資訊量增加後視線就會迅速地投向人物。

＋ point　插畫進步的描繪順序

新手往往會從臉部等細微的部分開始畫。可是，善於畫圖的人幾乎都是依照①線條；②形狀；③細節的順序描繪。

細節是衣服皺褶、頭髮質感或指頭的平衡等細微部分。關於這點，正如我反覆傳達的，「看資料」最有效果。在此將解說前一階段「線條」與「形狀」。其實，仔細思考這 2 個階段，圖畫的完成度就會驚人地提升！

① 線條

指構成畫面的線的走向。是決定插畫整體印象的要素。大致分成以下 3 種類型。

■類型 1 橫線

做出穩定寂靜的畫面時，要強調橫線。能做出完全沒有動作的寂靜印象。

■類型 2 縱線

雖然穩定，但要做出精力充沛的印象時強調縱線。儘管感覺不到動作，卻能做出感受得到人物力量的強力印象。

■類型 3 斜線

做出感覺得到動作的畫面時，要強調斜線。從畫面傳來不穩定感，感覺圖畫似乎有動作。

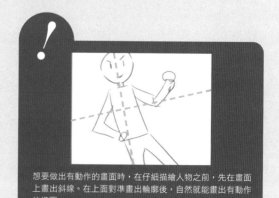

想要做出有動作的畫面時，在仔細描繪人物之前，先在畫面上畫出斜線。在上面對準畫出輪廓後，自然就能畫出有動作的構圖。

② 形狀

所謂形狀，也包含主要主題的輪廓，指畫面上所有色
面的形狀。在調整角色的輪廓之前應該思考形狀。主
要主題的輪廓是正形，除此之外叫做負形。
線條畫完後，就要調整形狀。

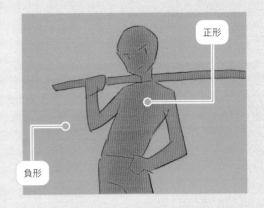

正形

負形

■掌握形狀的方式

首先完全無視細節，只思考正形和負形的形狀怎樣才會感覺不錯。其實，尤其負形的形狀支配了圖畫整
體的印象，所以效果線與背景的設置方式十分重要。

Before

負形的形狀零散，難以看清走向等。

After

畫面上角色從左側深處往右的動作表現出走向，呈
現畫面整體的氣勢。

 在仔細描繪細節前調整負形的形狀，
畫面整體的印象就會變好。

22

圖畫缺乏一致性…

諮詢內容 我最愛的孩子，艾琳拿出實力了！就是這種印象。特效的畫法和配置還在摸索階段，總覺得不對勁。尤其特效的前後關係不清楚，角色看起來不穩令我傷腦筋。（P.N.おーがまる）

Twitter：@ogamaru525、pixiv：11015553

畫出充滿要素的內容

艾琳從黑色傳送門被召喚出來的印象，以及特效與衝擊波等，困難的要素直到最後全都畫完，這個部分很厲害！

很有魄力精力充沛！

把想畫的東西畫得充滿魄力呢。

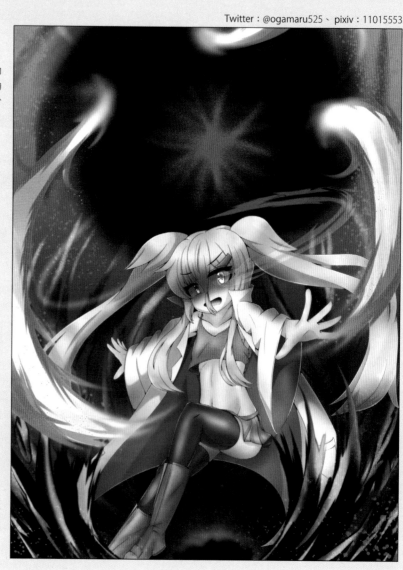

需要整理

由於主題太多，所以看起來很雜亂，沒有整理好。

藉由三分割法和對比
強調最想引人注目的部分

出自 YouTube【気まぐれ添削 29】

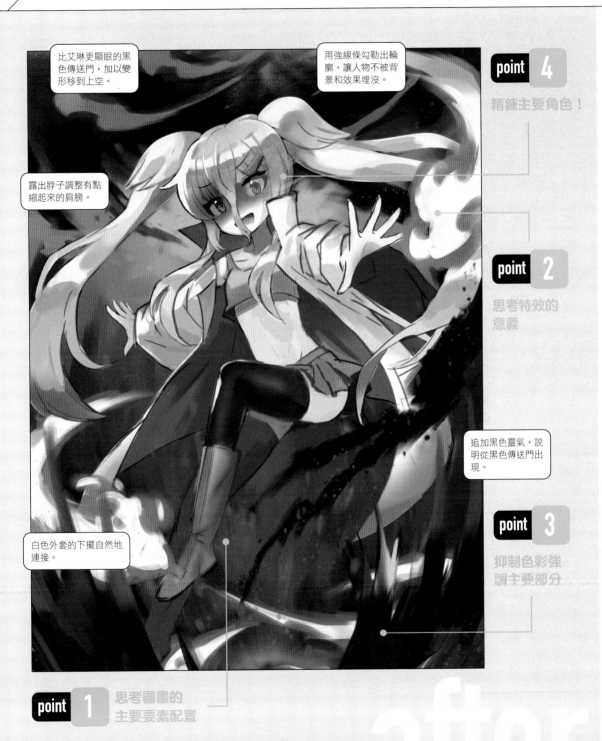

比艾琳更顯眼的黑色傳送門，加以變形移到上空。

用強線條勾勒出輪廓，讓人物不被背景和效果埋沒。

point 4

精鍊主要角色！

露出脖子調整有點縮起來的肩膀。

point 2

思考特效的意義

追加黑色靈氣，說明從黑色傳送門出現。

point 3

抑制色彩強調主要部分

白色外套的下擺自然地連接。

point 1

思考圖畫的主要要素配置

after

point 1 藉由「三分割法」強調主要部分

畫面雜亂時的解決方法，一言以蔽之，就是「讓主要部分變清楚」。首先把主要部分＝艾琳擺在最顯眼的地方，決定特效的形狀與顏色，讓動作變得清楚明瞭。

這時「三分割法」很有幫助。這是將畫面縱向與橫向三分割，將主要主題配置在分割線的交叉點或是線上的方法。藉由配置在這些地方，觀看者的視線容易集中，主要主題自然會產生存在感。

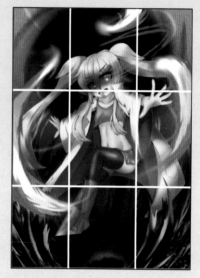

將艾琳的臉（＝最主要的部分）自然地移動到姿勢固定的白色線條上。

point 2 讓特效的方向明確

「這個特效是從哪裡出現？如何移動？」將這些感覺傳達給觀看者非常重要。

畫面近前的白色特效是「從黑色特效打漩，環繞艾琳往下降」，表現出這種印象。特效的前端形狀細，就表示前進的方向；如果是火焰的形狀，就表示接下來前往的方向。思考特效的來源與方向等描繪吧！

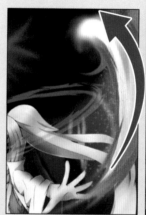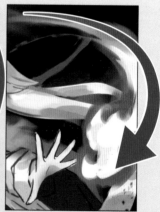

修改前，看起來也像由下往上，不過這是特效前端的形狀造成的影響。

advice

point 3 藉由明暗與對比強調主要部分

在西洋繪畫常用的方法，使用加強背景與人物的對比，襯托中央人物的技巧吧！例如蒙娜麗莎也是，畫面中央的背景比畫面邊緣還要亮。

此外，為了抑制主要以外的部分，也要避免次要要素產生強烈的對比。在 P32 也說明過了，因為人會被有對比差異的事物吸引目光。

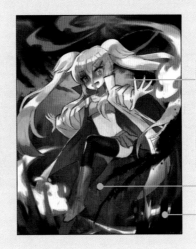

讓艾琳的臉和身體周圍的背景變亮。

紅色飛沫來到主要部分周圍，轉為加強主要部分。

抑制彩度高、明亮的紫色。

point 4 追加主要部分的躍動感

因為調整了襯托主要角色的舞台裝置，所以接下來是艾琳自身。增添更多躍動感吧。

① 身體加上動作

因為從軀幹感受不到動作，所以腰部往後縮，方向稍微傾斜，就能呈現躍動感。

② 袖口往後流布

袖口的輪廓也和軀幹一樣垂直往下，所以有生硬的印象。往後流布讓形狀有些變化，追加動作吧！

③ 近前的腳是深色

近前的襪子顏色深一點，就能呈現前後感，追加動作。藉由加上深色，畫面也有俐落的感覺。

④ 在頭髮加上動作

雙馬尾展現動作最理想了！藉由往近前飄動，表現出一邊旋轉一邊降下的感覺。

23 想要了解微景圖好看的方法

諮詢內容 作品名稱是「茶會的魔女」。只有腳下畫成有背景的遊戲角色風格插畫，不過或許是因為經驗不足，感覺不搭調。該怎麼做才能變成更好的插畫呢？（P.N. へるにゃん）

Twitter：@helunyan_illust

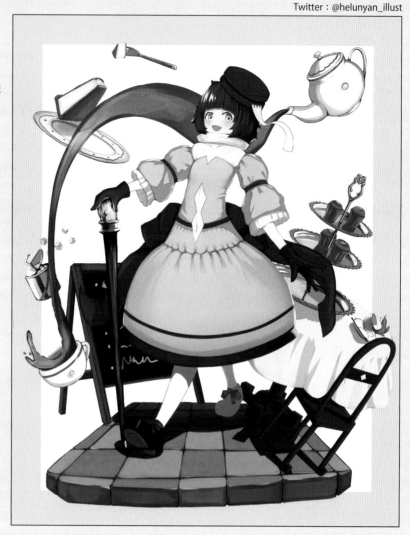

GOOD! 感受得到快樂的氣氛

感覺有畫出快樂的氣氛呢。點心、餐具和桌子等會自己準備很有趣。也充分表現出對它們施展魔法的魔女（瑪卡蓉）的可愛。

GOOD! 充分理解必要的要素

刪除不需要的東西，僅由必要要素成立。確實表現出想描繪的事物。

 MOTTAINAI! 有點零散

因為東西平均擺放，所以變成沒有動作的印象。尤其可惜的一點是，從茶壺倒進杯子的紅茶。有效地變更位置吧！

before

做出動作，讓物品集中在腳下

出自 YouTube【気まぐれ添削 4】

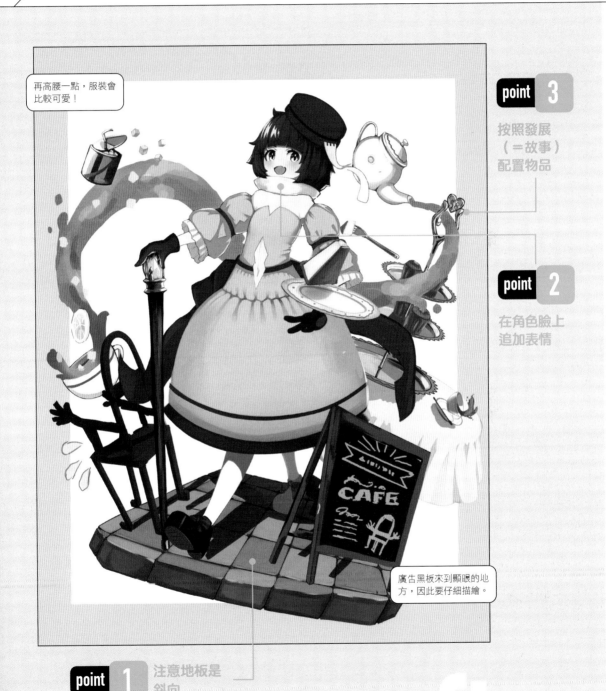

再高腰一點，服裝會
比較可愛！

point 3

按照發展
（＝故事）
配置物品

point 2

在角色臉上
追加表情

廣告黑板來到顯眼的地
方，因此要仔細描繪。

point 1 注意地板是
斜向

after

point 1 微景圖的「動作」很重要

第一個訣竅是，地板相對於畫面不要平行。若是畫成平行，會有穩定的感覺，微景圖的趣味就會不太突出。

第二個訣竅是，讓許多要素緊緊地集中在腳下。畫成塞滿東西的感覺，就會更像微景圖。

對於畫面有意地讓地板傾斜就會呈現動作。

從地板超出的廣告黑板擺在腳下。

point 2 變成符合情境的角色

就算瑪卡蓉有可愛的臉蛋，也可能是相當可怕的魔女。或許她在想著：「你們接下來就要被吃掉了，竟然還開心地準備，蠢貨。」（笑）。試著配合狀況，改成好強的笑容。

眉毛只露出一點，便有意志堅強的印象。

眼皮深一點，睫毛長一點，提升眼力。

揚起嘴角，感覺性格好強。

advice

point 3 創造走向畫面就會集中

相對於畫面均等地配置物品，就會不知該看哪裡才好，感覺整理得不好。首先在一開始創造大走向＝故事吧！散亂的要素依照走向配置後，就會傳達出物品之間的關係，因此觀看者自然能感受到故事。

① 創造大走向

從茶壺倒進杯子的紅茶，適合創造走向。首先忘了紅茶這件事，傾力創好的走向吧！想像的走向形成後，再添加紅茶的表現。

如果頭的後面有要素就會擋到頭，因此避開創造走向吧！

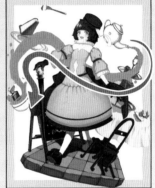

為了呈現奇幻感，通過神奇的路線倒進杯子。

② 在走向配置物品

從茶壺倒出的紅茶到達杯子的期間，配置成會發生各種事情。紅茶通過蛋糕架的圓圈，砂糖在途中加進去，椅子接住倒了茶的杯子……不僅提升趣味，也變成圖畫的強調重點。

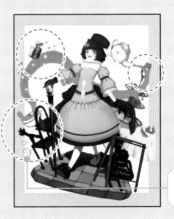

畫出汗水後，對於擬人化表現很有效。

③ 為角色與要素加上關係

瑪卡蓉的左手並沒有動作，因此起司蛋糕的盤子畫成藉由魔法飄浮。叉子也浮起，能呈現魔女的感覺呢。

因為想避免起司蛋糕變得粘糊糊的，所以和紅茶不要有關係（笑）。

24 | 畫面整體不好看

諮詢內容 描繪在屋頂上搞怪的女孩的形象。在輸出→研究→練習之中，我處於研究的階段。雖然知道課題堆積如山，但是我很煩惱不知該從哪裡開始。（P.N. クー）

試圖看清畫圖這件事這樣的行動力很出色！

「準備好了再行動」，大部分的人都會這麼想，不過明明還在研究階段，卻報名參加修改的行動力感覺很棒！

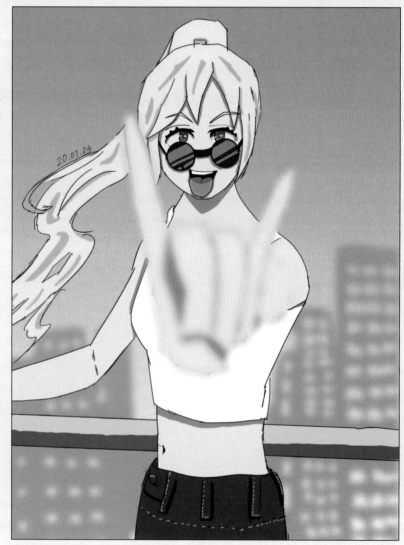

正中間、正前方構圖不好看

最希望大家看的部分，若是在正中間其實會不顯眼。而且從正前方的構圖非常困難，也很難好看。

姿勢和背景的關係

這個女孩的打扮相當輕浮呢。背景是辦公大樓的話，印象有些不符吧？

注意鐵道迷構圖和身體的角度

出自 YouTube【気まぐれ添削 8】

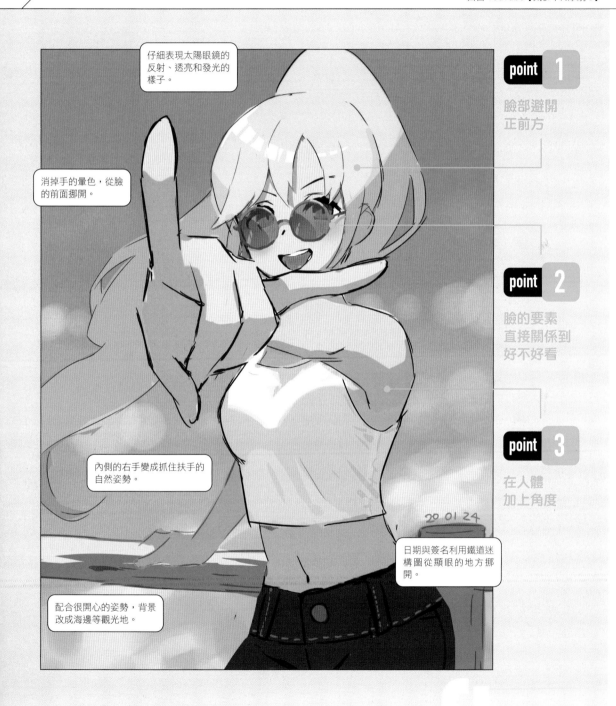

仔細表現太陽眼鏡的反射、透亮和發光的樣子。

消掉手的暈色,從臉的前面挪開。

內側的右手變成抓住扶手的自然姿勢。

配合很開心的姿勢,背景改成海邊等觀光地。

日期與簽名利用鐵道迷構圖從顯眼的地方挪開。

point 1

臉部避開正前方

point 2

臉的要素直接關係到好不好看

point 3

在人體加上角度

after

利用鐵道迷構圖變成顯眼的構圖

鐵道迷構圖是將畫面縱向4分割畫對角線,在線上配置想引人注目的東西會很有效的構圖。將臉部等想引人注目的部位等畫在這個位置吸引目光吧!

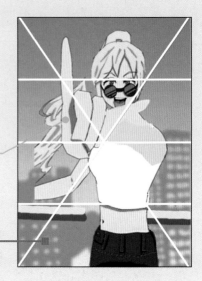

手在畫面正中間會太有存在感,所以稍微放平往左移。

 不想引人注目的東西存在感要淡一點
扶手在鐵道迷構圖上位於顯眼的位置。扶手並非特別有意義的要素,因此不必引人注目。挪動位置,色彩也改成融入周圍的顏色吧!

眼睛和頭髮直接關係到好不好看

最想展現臉部時,在面積大的頭髮,和觀看者容易看向的眼睛努力描繪非常重要。仔細描繪,增加可看之處吧!

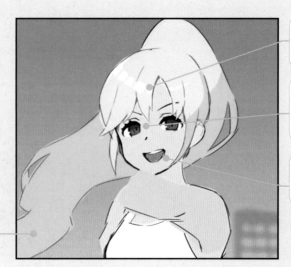

呈現頭髮隨風飄動的動作,加上高光。

三白眼有可怕的印象,因此眼睛畫大一點,變成可愛的印象。

舌頭「不是吐出,而是露出」,這樣比較好看。

馬尾部分用比瀏海暗一級的顏色塗滿,呈現立體感。

advice

point **3** 藉由傾斜顯得好看

「從正前方描繪」看似簡單，其實相當高難度。沒有角度，姿勢也很難加上層次，因此可看之處很少，容易變成不自然的圖畫。在姿勢加上角度才會變成簡單好看的圖畫。

① 注意 S 字線條

身體並非筆直，尤其描繪女性時要注意變成 S 字線條。不僅能強調女人味，還能呈現自然的動作，變成好看的姿勢。

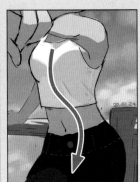

描繪身體時，近前的手不顯示。不僅能確認形狀，也容易察覺到平衡的不協調等。

② 骨盆稍微張開

腰部緊緻，骨盆稍微張開。因為女性的骨盆比男性大，所以臀部稍微加上分量也有助於提升魅力。

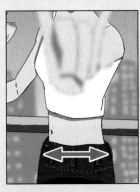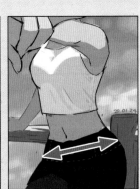

③ 在臉部加上角度

正臉很難畫得立體，變得不好看。頭轉向其中一邊就會變得好畫。

被太陽眼鏡遮住的部分，配置與描繪也容易變形。先不顯示，調整眼睛的形狀吧！

 太陽眼鏡遮住眼睛很可惜！
要畫出可愛的插畫，太陽眼鏡是很困難的要素。作為可看之處無論如何都想畫！這種情況下，讓內側的眼睛透出來，或是加上反射與高光，注意仔細地描繪吧！

25 無法表現空間寬廣，變得平面

諮詢內容 後退觀看我的畫時，感覺衝擊性有點弱，這正是我的課題。由於總是變成平面的構圖，所以我反覆摸索希望能感受到空間，不過最終還是修剪重新檢視構圖。（P.N. も ここ）

Twitter：@moko_log

非常棒的色彩感覺

海洋的插畫藍色占了整體極大部分，容易變成寂寥的印象，巧妙地組合藍色的相反色橘色，雖然虛幻卻為畫面增添鮮明色彩呢。

認真地面對繪畫

修剪捨去不容易畫好的部分，重新組合是需要覺悟的決定。感覺很認真地面對繪畫。

要表現海洋的寬廣…

利用構圖的技巧，就能簡單明瞭地讓觀看者感受到海洋的寬廣。

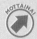

人魚的配置與呈現方式很可惜！

因為角色畫得很美，所以畫面的配置只要修改一下呈現方式就會變得更好。

before

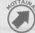

讓角色的情緒簡單明瞭！

「人魚在這裡做什麼？」令人浮現疑問。與寶箱的關係和情緒不太能夠理解，因此感覺這點很可惜。

依照圓柱透視法配置描繪物件

出自 YouTube【気まぐれ添削 44】

把臉移到在 P112 介紹的鐵道迷構圖的位置。

過度融入背景的尾鰭，調整顏色變得顯眼。

point 1

注意圓柱描繪背景

point 2

讓寶箱與小丑魚的關係簡單明瞭

重視圖畫的易懂程度，放大寶箱，增加財寶。

原本垂直的寶箱縱線，依照圓柱透視法讓它傾斜。

也增加財寶的反射與發光，變成豪華的畫面。

point 3 泡泡是配角！

after

海洋的插畫要活用圓柱透視法

依照圓柱透視法描繪背景,能有效地表現海洋空間。大家或許覺得空無一物比較能感受到空間的寬廣,其實正好相反。分別描繪遠景、中景、近前的近景和空間與背景,橫跨好幾層的空間就會擴大。

① 遠景有珊瑚和岩石

首先在最遠部分的遠景,注意圓柱透視法描繪珊瑚和岩石吧!

③ 調整中景的顏色

遠景的下一個,就是連接與近景之間的正中間的景色——中景。遠方的景色是藍色,近景則是色彩鮮豔。而位於中間的景色,光線照射的部分很鮮豔,變成影子的部分是藍色,藉由分別描繪,表示位於中間距離。

② 光線從水面射入

一邊想像圓柱的頂部,一邊描繪水面的光。藉由描繪光線從水面射入,便容易想像水有多深。
有許多魚會比較有熱鬧歡樂的氣氛。

④ 近景的魚和頭髮

在近前很顯眼的擬刺尾鯛改成朝向後方,遮住魚的眼睛。假如人類以外也有眼睛,視線就會被吸引。另外,人魚的頭髮不只橫向,也能往上漂,令人想像華麗的外觀與水的波動,以及游來的方向。並且,近前顏色深一點,後面亮一點,更能表現出遠近感。

advice

point **2** 增添故事性

在圖畫加上故事性，藉由插畫能產生深度。雖是如何解釋的問題，不過深度的意思，也能想成空間的寬廣吧？

人魚與人類的價值觀或許有些差距。她和人類不同，不重視財寶的金錢價值，「紅色石頭很漂亮，送給你吧♡」，正要交給公子小丑的純真感覺很不錯。讓人魚拿著寶石，吸引公子小丑靠近。

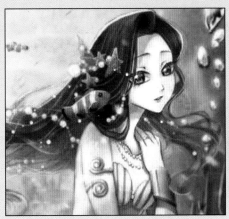 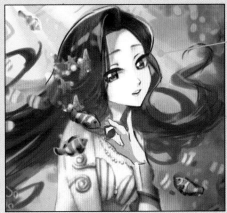

目光和公子小丑相對畫出笑容，變成在對話的樣子。

point **3** 泡泡終究是配角！

在大泡泡加上對比，過度仔細描繪的話，明明是配角卻會比人物還要引人注目。高光少一點，並非垂直，而是沿著圓柱透視法注意斜向描繪泡泡。要看清終究只是襯托人物的程度！

26 | 想要消除不自然

諮詢內容 圖畫的標題是「等候」。希望幫我全部修改，尤其右手的不搭調、陰影的用法和頭髮的不自然，請幫我仔細看看。（P.N.Minato）

Twitter：@Minato_eve

 平衡感很出色

臉蛋非常可愛！要把臉蛋畫得可愛必須取得平衡，因此能畫得這麼可愛，表示是平衡感很出色的人。

 能畫得可愛就是武器

尤其女孩的情況，能否把臉蛋畫得可愛，約有60%決定了「角色的可愛程度」。要珍惜能畫出可愛臉蛋的能力。

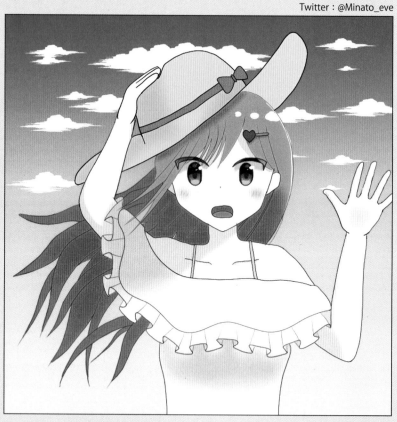

 姿勢很生硬

打招呼的手，和按住要被吹走的帽子的手，這2種不同的姿勢同時存在。因為兩者不一樣，所以感覺不自然。

 動作很少

人物動作少的情況，畫面會變得垂直，整體變成生硬的印象。因此，就會變成感覺不自然的圖畫。

before

以大致的大草圖使印象變柔和

出自YouTube【気まぐれ添削45】

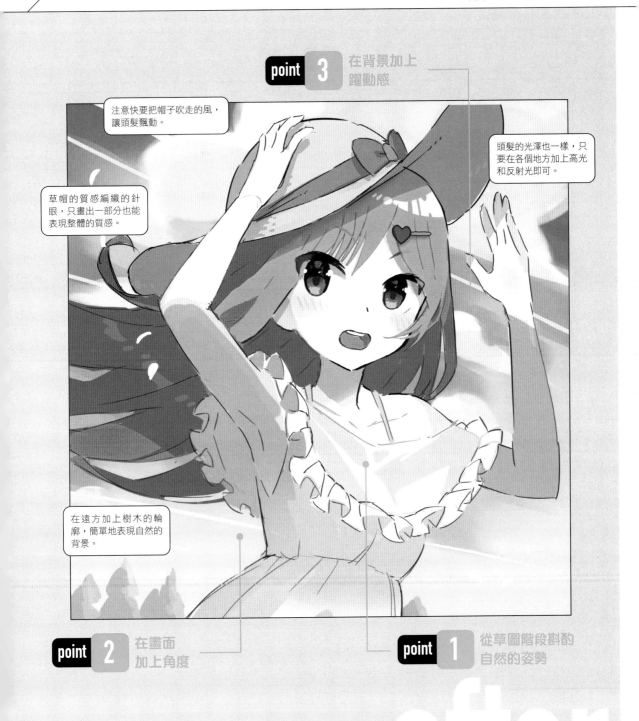

point **3** 在背景加上
躍動感

注意快要把帽子吹走的風，讓頭髮飄動。

頭髮的光澤也一樣，只要在各個地方加上高光和反射光即可。

草帽的質感編織的針眼，只畫出一部分也能表現整體的質感。

在遠方加上樹木的輪廓，簡單地表現自然的背景。

point **2** 在畫面
加上角度

point **1** 從草圖階段斟酌
自然的姿勢

after

自然的動作
是從「粗枝大葉」中產生

為了畫出自然的動作，在大草圖（＝草圖之前大致畫的草圖）的階段要斟酌姿勢的細微差別。

如果仔細地開始畫大草圖，圖畫反而容易變得生硬。粗枝大葉地畫，之後才不會變成不自然的畫。訣竅是一面參考照片，一面以柔和的線條隨意地開始畫，不要從一開始就想畫出正確的形狀。某種程度粗略描繪後，畫出臉部的十字決定眼睛的位置等，慢慢調整形狀。

因為「按住帽子」、「揮手」這2個姿勢一起畫出來，所以看起來很不自然。

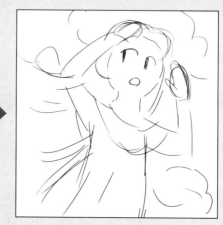

完全不去思考正確地調整左右眼睛的大小與位置等，快速地描繪表情與身體的傾斜吧！

！ 試著實際做出那個姿勢吧！

與其在腦中思考，不如自己試著實際擺姿勢客觀地觀察，更容易想出絕對自然的姿勢。不擅於一邊畫圖一邊思考細微差別的人，試著像這樣細分作業，決定自然的姿勢後再起草圖吧！

「右手按住帽子，左手打招呼」，實際上不會這麼做……

「按住快要被吹走的帽子」，整理成只有這個動作。

advice

point 2 在臉部和身體加上角度

在 P113 也有解說過，從正前方描繪臉部和身體，若不相當注意就會很不自然。尤其若是沒有強烈意圖，應避免正前方，加上傾斜吧！

① 臉部傾斜

視線朝向左上，對著飛走的帽子，自然地在臉部加上角度。

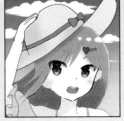

② 身體傾斜

近前的手臂在畫面前面加上角度描繪。另一隻內側的手臂改成要按住帽子的樣子。

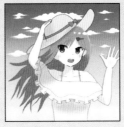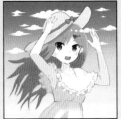

配合姿勢，也調整衣服的連接與形狀。

point 3 在畫面加上躍動感

對於動作少的圖畫感覺不自然時，有一個「能簡單呈現動作的魔法技巧」！

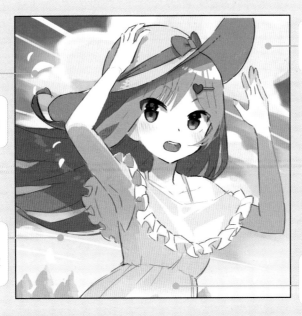

在雲朵加上層次
傾斜變大，尺寸不一，就會有隨著風移動的臨場感。

飄落的葉子
在畫面近前追加飄落的葉子，便會產生景深和動作。

表示風的線條
實際畫出像飛機雲的線條，也能強調風的方向與強度等。

加上角度
單純地傾斜畫面，相對於畫面斜向配置角色。

構圖的優缺點

描繪插畫之時，重點是「如何呈現角色」，若是選錯構圖，無論再怎麼努力畫也不會變成有魅力的圖畫！因此以下將介紹構圖的種類，「在這種目的下，要選擇這種構圖」。注意這點建構構圖，就能按照畫者的意圖畫出角色，使觀看者感動。

基本的角色呈現方式有①立繪構圖；②後退構圖；③俯視構圖；④仰視構圖；⑤修剪。

① 立繪構圖

特色是從角色的頭頂到腳底都確實收進畫面中。

■ **優點**

角色的魅力一目了然，容易傳達。這是怎樣的角色？個性如何？手上拿著什麼武器？用一幅畫就能表達。

■ **缺點**

描繪品質高的立繪需要相當強的畫力。

■ **訣竅**

如「手臂有點太長」等，若是覺得不協調就徹底修正，讓整體變得自然吧！

② 後退構圖

角色相對於畫面小小地放入的類型。這種構圖的背景是主角。用來表現角色所處的世界觀。

■ **優點**

能夠表現廣大的場地。不用努力畫角色，間接地令觀看者想像。「我想前往這樣的世界」、「我想和這名角色一起旅行」，激發觀看者的想像力和興奮感。

■ **缺點**

需要光、遠近法與質感等知識。

■ **訣竅**

注意大線條，開始作畫。首先調整大走向，仔細描繪「希望大家看這裡」的部分，這種想法很重要。

③ 俯視構圖（俯瞰）

視角移到角色頭部或略上方，加上角度往下看般描繪的構圖。描繪時如果不知道目的與效果，注意有時會造成反效果。

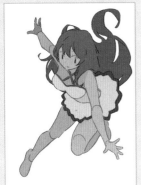
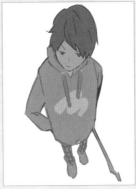

■優點

因為能大幅展現臉部，所以看起來非常引人注意。依照角度，和正前方的構圖不同，能夠同時展現臉部和身體，十分有效。

■缺點

因為有角度，所以很難描繪。物品重疊的部分很多，難以取得平衡。

■訣竅

連被遮住的部分全都畫出來，就能察覺到不自然的地方。

④ 仰視構圖（仰視）

和俯視構圖相反，視角配置在角色下方，由下往上看的構圖。

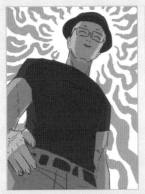
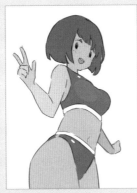

■優點

插畫變得很有魄力。這種構圖大部分的情況，是大三角形的構圖。描繪的人物收進三角形之中就能呈現魄力，因此能表現出角色沉重的力量。另外，因為容易表現肉感與質感，所以想要做出有點色情的表現時也很適合。

■缺點

和俯視姿勢一樣，被遮住的部位很難描繪。

■訣竅

描繪時將手臂和軀幹想成切成圓片的斷面，結果就會變得立體。

⑤ 修剪

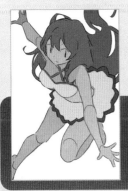

利用目前為止介紹的基本構圖＋修剪，只讓想呈現的部分收進畫面中，除此之外排除在畫面外的做法。

修剪的訣竅 ！

即使是修剪 斷掉的部分，某種程度上周圍也要先畫出來！如果從一開始只畫一部分，人體就會變得不易取得平衡。

■優點

修剪後自然會讓人注意到這幅畫的優點。即使有些地方平衡不佳，也能引導視線，不易朝那邊看。

■缺點

部分放大後，會更注意那個部分，連細微部分都會看到。這個部分必須比平時更仔細地描繪，因此很花時間。

27 | 變成無趣的圖畫

諮詢內容 「憧憬的詩織學姊笑著向我攀談」，想像這種情境描繪的圖。雖然嘗試描繪，卻感覺很無趣……該怎麼做才能感覺不錯呢？（P.N.Ronin）

 面對目標的態度很不錯呢！

「想要表現出憧憬的學姊笑著向我攀談的感覺」，決定具體的目標，面對它畫圖的態度非常棒呢。

 容易想像與學姊的關係的構圖

人物的描寫是俯視構圖，傳達出憧憬的詩織學姊比「我」這個主角還要矮。容易想像我和詩織學姊的關係，是非常棒的畫法。

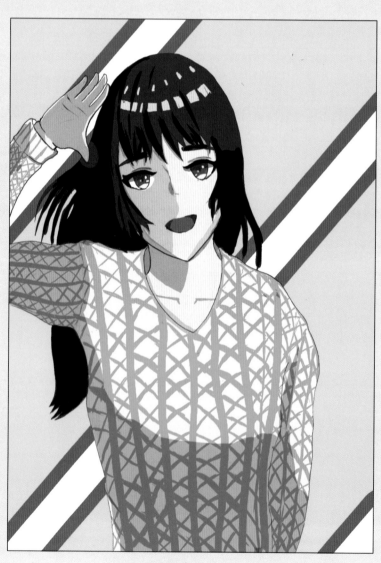

 背景比人物還要顯眼

因為決定描繪「憧憬的學姊」，她就是主要的部分。畫面中不能有比學姊還要顯眼的東西。

 難以傳達俯瞰姿勢這件事

明明往下看角色的構圖本身是個好點子，卻不太能傳達俯瞰這件事，有點可惜！

before

 深入探索魅力

深入探索憧憬學姊的哪個部分，應該會更添魅力。

124

深入探索語言（＝設定） 從動作和視線發揮魅力

出自 YouTube【気まぐれ添削 47】

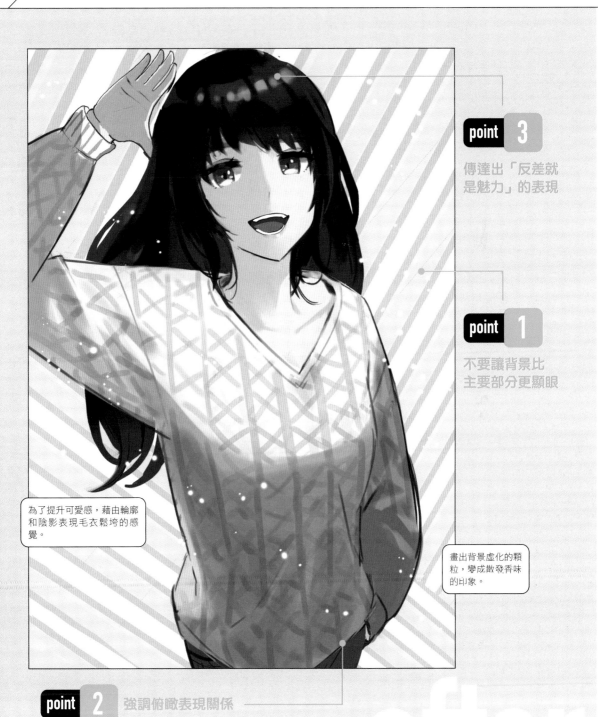

point 3

傳達出「反差就是魅力」的表現

point 1

不要讓背景比主要部分更顯眼

為了提升可愛感，藉由輪廓和陰影表現毛衣鬆垮的感覺。

畫出背景虛化的顆粒，變成散發香味的印象。

point 2 強調俯瞰表現關係

point 1 減緩背景的存在感

背景的顏色十分顯眼，是因為不僅使用了彩度高的顏色的補色（參照 P47）對比，而且有明暗的差異。

避免顏色衝突

Photoshop 和 CLIP STUDIO PAINT 都有可以調整色相、彩度、明度的功能。利用這些功能提高明度，變成柔和的顏色。

改成細線增加數量

背景的式樣只有 3 條粗線，每 1 條的印象都非常強烈。改成細線增加數量，減弱印象吧！

每 1 條線的存在感都很薄弱，因此視線就會投向角色。

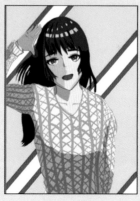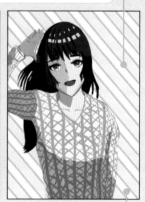

挪動色相，變成薄荷綠和櫻色的組合。

point 2 強調俯瞰姿勢

雖然原本是俯瞰姿勢，但卻難以理解，實在很可惜。藉由強調俯視構圖，詩織學姊和我的關係變得更明確，變成觀看者容易感情代入的作品。

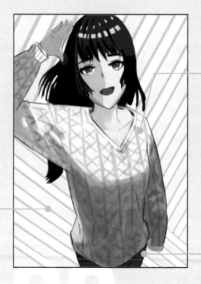

身體傾斜
身體的中心挪動，加上角度描繪後，便容易加上強調俯瞰的影子。

背景的線條加上角度
變成上面寬、下面窄，俯視般的遠近感。藉由宛如效果線的效果強調俯瞰。

露出腿部
露出腿部連下面的部分都進入畫面，藉由描繪腰部強調「往下看」。將腰部附近切成圓片時，假如橢圓的角度接近正圓，就更能傳達往下看的動作。

point 3 深入發掘「詩織學姊」和「我」的關係

雖然臉蛋畫得十分可愛，卻有種略微不足的印象。那是因為「語言的探究」不夠。這幅畫的主角「我」，對學姊的哪個部分感到憧憬呢？藉由深入思考就能發揮學姊的魅力。這次憧憬的重點是要探究「明明是男孩子氣的動作，卻流露出女孩子氣的反差」。

① 眼睛朝上看可能不對！

「唷！」學姊是男孩子氣地直率對待我的女孩。修改前，學姊是有點眼睛朝上看的撫媚眼神，因此動作與眼睛朝上看感覺不一致，很不協調。

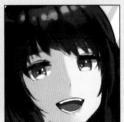

② 露出牙齒豪爽的笑容

大笑的嘴巴露出牙齒。這樣就能強調「啊哈哈」豪爽地笑著的印象。

③ 手插進口袋

為了更加強男孩子氣，試著畫成手插進口袋的姿勢。讓她做出男孩子氣的動作，就能加強反差。

④ 頭髮的光澤感

說到女人味，就是頭髮。讓蓬亂的輪廓變成滑順柔軟的感覺，也加上光澤。明明是男性化的動作，頭髮卻保養得很好，產生這樣的反差。

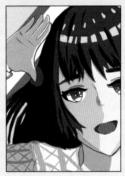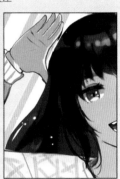

⑤ 追加睫毛

加上睫毛，使女人味提升。最好重視這些細微部分的差別呢。

⑥ 藉由嘴脣提升女孩氣質

雖是細微的變化，不過光是增加嘴脣的光澤，就能一口氣提升可愛程度。試著在嘴脣畫上淡粉紅色，一部分用白色追加光澤吧！

這個一定要記住！
繪畫的多種技巧

在本書介紹了許多能瞬間讓圖畫變好看的密技。其中關於「記住不會有損失」的技巧，在此列出清單。

- ☑ 身體和臉部相對於畫面斜向做出動作。
- ☑ 注意身體的斷面加上立體感。
- ☑ 相對於畫面盡量放上大大的角色。
- ☑ 頭髮加上光澤，呈現細微差別。
- ☑ 在畫面近前加上亮光或顆粒就會呈現動作。
- ☑ 大大地展現臉部時，仔細描繪眼睛很有效。
- ☑ 看著照片或模特兒畫出姿勢與衣服的皺褶。
- ☑ 姿勢被修剪時，擴大畫面描繪全身。
- ☑ 頭髮經過彩色描線後會有細膩的印象。
- ☑ 光線照射臉部周圍時，視線就會集中在主角的臉上。
- ☑ 加上輪廓光，就能清楚地強調模糊的輪廓。
- ☑ 圍巾或斗篷等輕飄飄的衣服，隨風飄舞呈現動作。
- ☑ 一邊思考一邊描繪角色的背景與故事。

了解二次創作的祕訣！

出差！最喜歡的角色修改講座

我想畫那部漫畫中喜歡的角色！

這是我舉辦修改講座時經常聽到的煩惱。

那麼，描繪並非自己原創，而是現有角色時，

應該注意哪些事情呢？

這次獲得了開展 hololive production 的 COVER 株式會社的許可，

特別在書中加進了

描繪 3 名 VTuber 的二次創作修改講座。

在此介紹的重點，也請務必活用在你畫最喜歡的角色時！

[先記住二次創作的一般觀點]

二次創作在根本上是侵害著作權的違法行為。

然而，這是所有權人控告違反者才會問罪的「告訴乃論」。

為了讓粉絲享受粉絲活動，有時會寬大地允許這種行為。

因此，進行二次創作之時，

應仔細確認所有權人規定的方針，在允許範圍內享吧。

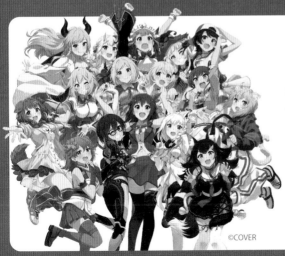

©COVER

[何謂 hololive production ？]

「藉由來自日本的虛擬藝人 IP，令全世界粉絲為之瘋狂」，以此為遠景的日本 VTuber 事務所。在 YouTube 累計約有 1000 萬名粉絲，擁有世界級的人氣。不只這幾頁介紹的藝人，還有戌神沁音和兔田佩克拉等，許多超有人氣的 VTuber 隸屬於此。

HP：https://www.hololive.tv/
YouTube：https://www.youtube.com/
channel/UCJFZiqLMntJufDCHc6bQixg

28 | 總覺得角色不對勁

諮詢內容 我畫了 hololive 3 期生 VTuber 寶鐘瑪琳，她是寶鐘海賊團的船長，不過總覺得不對勁。是構圖？人體構造？平衡？用色？光影……？不管怎樣請嚴厲地評分……（P.N. エアタマ）

Twitter：@ bismarck819

GOOD! 畫得好!!有種無法形容的「華麗」!!
瞬間目光被吸引的閃亮插畫！充滿了瑪琳船長的魅力！這要修正哪邊？沒有地方需要修改吧!?就是畫得這麼好的插畫。

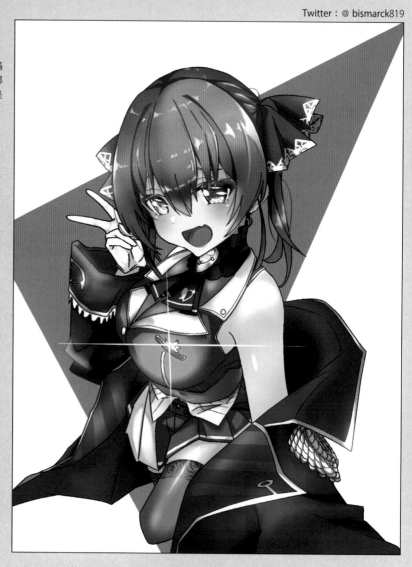

KOTAINI 臉有點不一樣！
這幅插畫太棒了，幾乎沒有需要修正的地方。可是，臉有點不協調。首先從模仿臉蛋開始吧！

before

KOTAINI 如果這裡漏掉，看起來就不像那名寶鐘！
畫者自己說「不對勁」，仔細一看的確不協調……原因出在「沒有完全模仿瑪琳船長」！「如果這裡漏掉，看起來就不像瑪琳船長囉」，漏掉好幾個重點啊！

帶著愛確認細節！

出自 YouTube【気まぐれ添削 48】

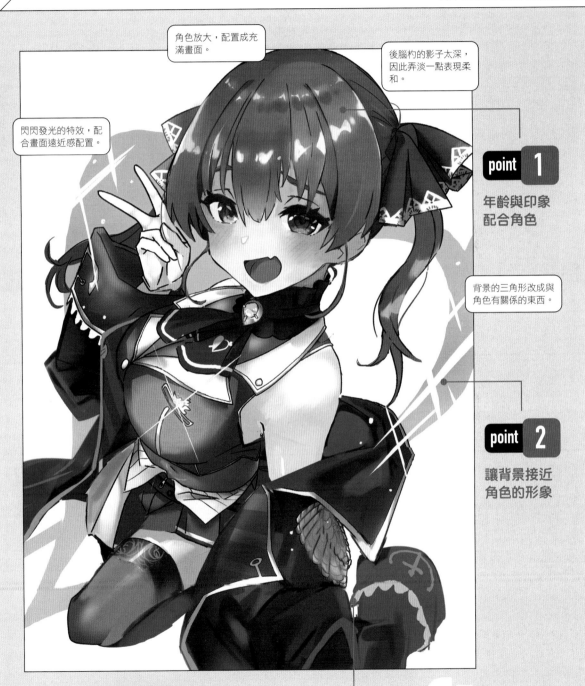

角色放大，配置成充滿畫面。

後腦杓的影子太深，因此弄淡一點表現柔和。

閃閃發光的特效，配合畫面遠近感配置。

point 1

年齡與印象配合角色

背景的三角形改成與角色有關係的東西。

point 2

讓背景接近角色的形象

point 3 修正細微部分，強調俯瞰的感覺！

after

二次創作才要講究細節

仔細確認設定與原圖，精細地精鍊部位。二次創作因為已經有原本的角色，藉由掌握構成形象的年齡與重點，才能一口氣接近印象。

① 藉由眼睛和嘴巴表現年齡

眼睛靠近中央就會變成年幼的印象，因此眼睛小一點並往上移。眼睛稍微分開，讓眼球有點像鬥雞眼，就會像瑪琳船長。眼睛、嘴巴和臉部的輪廓，是與年齡感有關，讓角色給人深刻印象的重要部位。

② 在瞳孔呈現個性

眼睛的高光會強烈影響印象，因此過度改編成自己風格，印象就會有些改變。全部變成白色，眼睛就會變得平面，因此處處改變高光的亮度與大小。另外，瞳孔小且深一點，就會像瑪琳船長清楚充滿意志的眼神。

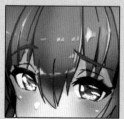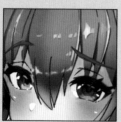

③ 落在臉上的頭髮創造印象

瑪琳船長的瀏海是剪齊的印象。在這幅畫有點長，因此稍微短一些，配合眼睛下方的線條，印象就會接近。側邊頭髮也是，雖是遮住耳朵的長度，不過變短後便一口氣像瑪琳船長。落在臉上的頭髮形狀與長度，將大幅影響角色的印象。

④ 髮型是最大的重點

尤其像雙馬尾這種具有特色的髮型，一點誤差就會改變印象。雖然粗細沒有問題，不過雙馬尾與臉的距離很近，所以接近瑪琳船長的平衡。頭髮顏色也是有點淡的印象。髮色是與角色的印象有關的部分，因此要正確配合原本的角色。

※ 這次刻意從「模仿」的觀點進行修改，不過可以按照自己風格改編作畫，也是二次創作的優點。不要被「模仿」過度束縛，享受二次創作吧！

advice

point 2 背景換成活用角色的相關東西

背景的三角印象太過強烈的原因，在於「顏色深」與「形狀」。

調整顏色，減弱印象，別讓視線過度朝那邊看。縱使是角色的印象色彩，如果是會吃掉人物的強烈顏色，也可以試著調整。

另外，二次創作的精華在於，讓輪廓不是普通的三角形，換成與瑪琳船長有關的主題（＝披屑上的心形符號），就會呈現栩栩如生的感覺。

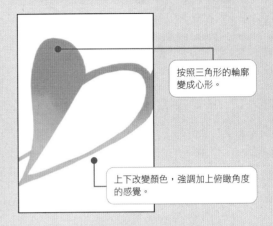

按照三角形的輪廓變成心形。

上下改變顏色，強調加上俯瞰角度的感覺。

point 3 活用俯瞰

首先，近前的外套往下打開的形狀，會阻礙往下看的感覺。

閃閃發光的特效也從正前方加上去，因此看起來是正面構圖。沿著透視線重新配置吧！

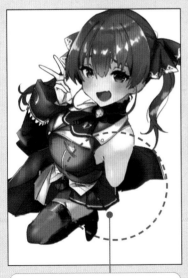

沿著透視線，特效的直線變成斜向。

描繪有角度的圖畫時，先不顯示外套和近前的手臂，描繪出被遮住的部分。

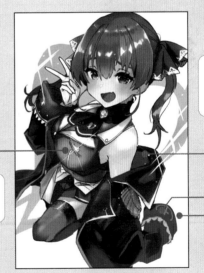

內側的外套左右領子部分的連接處不搭調，因此予以修正。

書出往下的袖子，視覺上就能給人俯瞰的印象。

在接近地面的部分加上藍色影子，分別畫出遠近，做出立體感。

29 讓成品一口氣提升的背景處理方式是？

諮詢內容 這次我畫了美聲小姐和我在交往，我說：「美聲，妳臉上有櫻花喔」，美聲便鬧彆扭，害羞地把櫻花拿掉。我總是隨意敷衍地畫背景，請教我讓成品一口氣提升的背景處理方式。（P.N. 寶鐘瑪琳）

Twitter：@ houshoumarine

 畫得太好了!! 這不用修改吧!?
畫得好!! 畫得太好了!!!! 這需要修改嗎？姑且補充一下，這是由 VTuber 寶鐘瑪琳船長本人描繪，報名參加気まぐれ添削的作品。

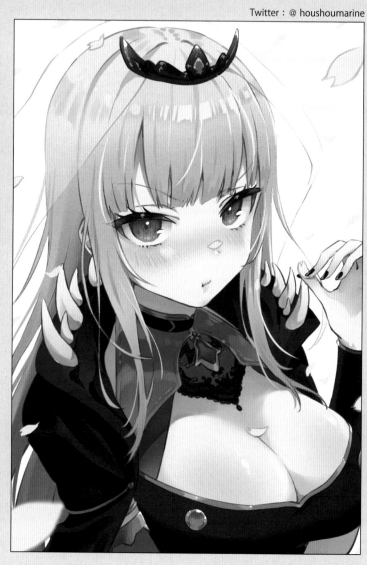

 部分未上色（空洞）令人在意…
仔細一看，有一點一點的空洞……這種時候就製作用一種顏色塗角色的底色圖層，顯示能看見空洞的狀態。選擇底色圖層勾選透明度保護，使用噴槍或背景虛化強烈的筆刷抽走周圍的顏色上色。

 背景很麻煩！
瑪琳船長也說：「繪畫基本上很累」，可以的話我不想畫背景！在此介紹即使不仔細畫背景，也能把背景畫好的珍藏方法！

before

不畫背景的「畫背景」！

出自 YouTube【気まぐれ添削 50】

近前的櫻花花瓣放大量色，更加強調焦點照射的臉部。

point 1

不費工夫
畫出背景

落在頭上的黑色披肩的顏色調暗一點，照射輪廓光顯示存在感。

point 2

不畫背景
改變情境

用左手拿掉櫻花後，另 1 片花瓣卻還在鼻子上，為了消除不搭調的感覺，變更為接下來要拿掉花瓣的動作。

after

利用「肖像速寫」表現背景

所謂肖像是指「以人物為主題中心的照片」。所謂肖像速寫，是指為了以人物為主題，利用點畫法畫背景使它模糊的表現方法。

在插畫也適合以人物為中心的背景。由於背景模糊，所以焦點放在更前面的人物，具有帶給觀看者強烈印象的效果。

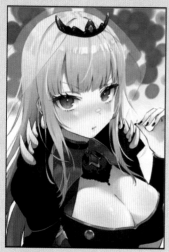

①先拿掉背景的白色邊框，讓背景天空的顏色深一點，用圓毛刷點畫出較深的綠色。

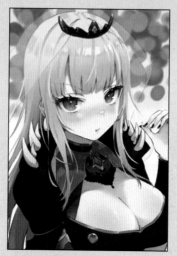

②稍微提高綠色的明度，再點畫成稀疏一點。

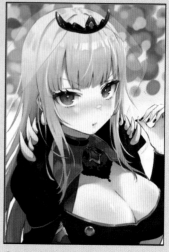

③接著選擇略微明亮的黃綠色，繼續稀疏地點畫。

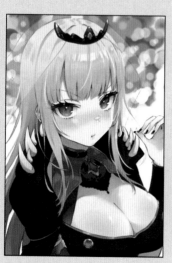

④最後選擇白色，稍微點畫。

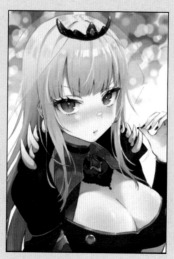

⑤為了讓人感受到景深，利用藍色的漸層在空氣加上遠近感。

advice

point 2 不畫背景的「畫背景」

畫背景很麻煩，其實即使不畫背景也能畫得好。至於這是什麼意思，就是藉由角色落下的影子，縱使不畫樹木與樹葉，也能令觀看者想像「待在樹蔭下」。

沒有影子＝待在向陽處的情況，會有「待在寬闊的地方呢」的含糊印象，不過藉由落下影子，待在樹蔭下的表現，雖然同樣在戶外，卻能表現出待在兩人獨處的私人空間的氣氛。氣呼呼的臉也是只給我看的表情，變成親密的印象。

① 表現在樹蔭下的感覺

角色整體藉由色彩增值加上影子。雖說是影子，用黑色上色會過於暗淡，因此使用藍色吧！

② 加上反射光

利用實光圖層加上來自下方的輕柔反射光，表現出待在戶外從樹葉空隙灑進來的柔和陽光底下。

③ 加上從樹葉空隙灑進來的陽光

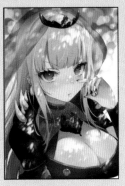

利用實光圖層處處追加從樹葉空隙灑進來的陽光。一邊想像柔和的陽光一邊描繪。

④ 在角色加上體溫

在③加上的光周圍，繼續使用覆蓋圖層或實光圖層提高彩度後，便能做出膚色紅潤，能感覺到角色體溫的顏色。

想要表現當下的空氣感！
使用濾色圖層加上來自畫面下方的淡淡反射光，就能表現出自己也在現場的空氣感。

30 | 沒有完全表現出插畫的氣氛！

諮詢內容 作畫時想像偶像 VTuber 星街彗星在個人演唱會的舞台上唱歌，我從最前排的座位觀賞表演。雖然我想畫出演唱會的氣氛，卻感覺衝擊性差了一點。（P.N.TELU）

 超可愛的‼

超可愛的插畫啊！
我一度跳過，覺得不必修改呢。

 細膩華美！

線條和上色都很細膩，非常華美的畫風。
你能夠想像變得更好的樣貌嗎？

Twitter：@ TELUscarlet

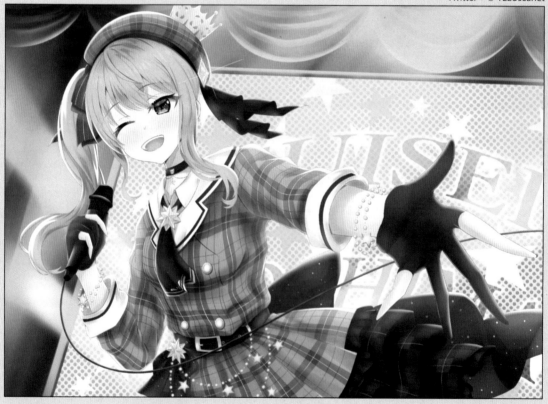

 為了一口氣吸引眾人自光…

從專業的視角來看，有value能吸引眾人目光的重點。
該如何牢牢地抓住觀看者的心呢？以下將解說重點。

 加上色彩增添華麗感

因為彗醬的印象色彩是淡藍色，所以感覺除此之外都不太使用，
不過維持淡藍的印象，加上色彩就能提升華麗感。

before

維持角色印象增添華麗感

出自 YouTube【気まぐれ添削 39】

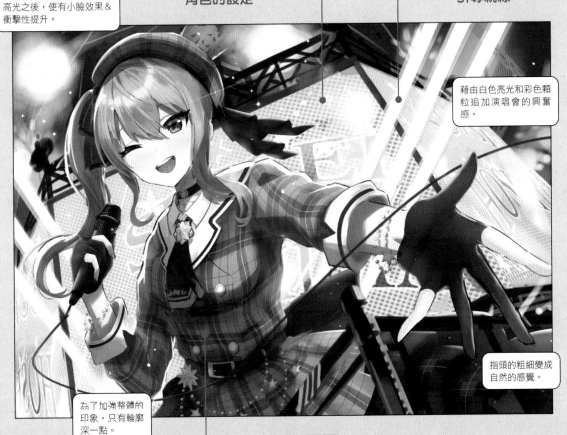

point 1 在背景活用角色的設定

point 2 利用雷射光引導視線

集中在狹窄面積加上頭髮的高光之後,便有小臉效果＆衝擊性提升。

藉由白色亮光和彩色顆粒追加演唱會的興奮感。

為了加強整體的印象,只有輪廓深一點。

指頭的粗細變成自然的感覺。

point 3 為了更像彗醬的外表,修正細微部分

after

彗醬是以「在日本武道館開演唱會」為目標的偶像 VTuber。感覺畫出實現夢想的模樣，畫面也會氣氛熱烈吧？於是我試著畫成日本武道館般的背景。

為了呈現演唱會的臨場感，雖然更加提升華麗感，不過「要在哪邊追加色彩呢？」感到困惑時，既然是演唱會會場，那就增加雷射、燈光等要描繪的東西本身，在這些地方配置顏色吧！

也加上上空的燈光。配置在臉部周圍，也有讓視線投向臉部的效果。

雷射光以彗醬的印象色彩淡藍色為基本。稍微在狹小面積加上相反色（參照 P47），不改變印象就能追加華麗感。

加上深影使角色顯得俐落，強調來自背後的白色燈光，存在感一口氣增加。

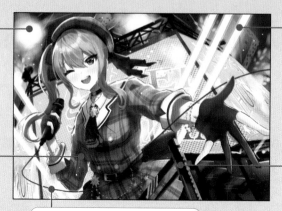

背後的螢幕設定在舞台上空6～7m處，因此讓彗醬搭乘吊車，才不會顯得不自然。也能呈現在大舞台上演唱的感覺。

讓麥克風線晃動，畫面也會出現動作。

後面的雷射除了追加顏色以外，還有重要的功能。那就是畫面的區別效果。看看修改前，因為畫面寬廣，感覺不知該看哪裡才好。藉由雷射隔開後，視線便容易投向彗醬的臉。畫面寬廣時，像這樣將視線引導到臉部也非常重要。

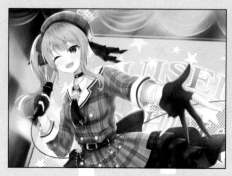
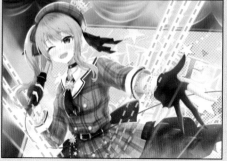

即使變成華麗的背景，藉由引導視線就能讓目光確實定下來。

advice

point 3 透過細節讓角色更像

在 P130 的瑪琳船長那時也解說過，進行二次創作之時連角色的細微部分都要仔細確認，重點是不要漏掉「令人覺得像的重點」。

① 讓衣領的星星尖端變圓

讓尖銳的衣領的星星尖端變圓。其實這些「尖銳」或「尖刺」的處理，會大幅影響角色的印象，因此必須注意。

② 修改嘴巴的位置與大小

嘴巴略微往右挪動會比較協調，看看本人的圖片，因為嘴巴小一點，所以嘴巴縮小。衝擊減少的部分，就加深嘴巴邊緣的顏色加強印象。

③ 眼神成熟一點

眼神變得更成熟後，就會更像本人。稍微畫成上吊眼，眼睛小一點，並往上提高。

④ 瀏海長一些

瀏海容易影響角色的印象，因此配合本人會比較好。

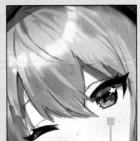

> **彗醬的視線刻意不和觀看者相對！**
> 希望偶像注視著未來！所以，唯獨這次不必讓目光與觀看者（＝自己）相對。希望也讓我們看看抓住夢想的模樣！

致拿起本書的你

透過本書，我修改了非常多的作品，

能夠送上這麼多「成長的禮物」，我覺得非常高興。

「在這種情況，這樣畫就會有魄力！」

「假如利用那個套路，就能表現臨場感！」

也許你已經得到不少，從今天開始馬上就能活用於作品中的技巧和提示了吧？

敬請不要猶豫，盡量使用！並且不斷畫出作品！

如果這次介紹的技巧，

能幫助你解決煩惱，就是我最感到高興的事。

……………

但是，修改作品的另一方面，同時我也這麼想：

「沒有所謂正確的表現手法。」

雖然這話不必多說，但我修改出示的範例，終究只是一個例子。

對於修改得出的答案，雖然我擁有自信，

但不能因此說這就是最好的畫法。

因為有多少創作者，就有多少種解決同樣問題的方法。

證據就是，你在閱讀本書時，

一定在途中也會有這種感覺：

「咦？這裡這樣畫就行了嗎？」

「唔～～嗯……要是我會這樣畫!!」

希望大家重視這些疑問與不協調的感覺。

因為你感受到的心聲，最後才會變成「你的表現方式」。

願拿起本書的各位，各自能找到擁有自己風格的表現形式。

這就是我傾注在本書的心願。

你感受到的那些心聲，應該會創造出「有你自己風格的表現方式」。

我如此深信。

請不要被過度束縛，隨心所欲、自由地，

享受創作作品的樂趣!!

我將從影片的另一端支持你！

最後，對於寄作品到「気まぐれ添削」的所有人，

我要表達感謝之意。

真的很謝謝你們一起完成這麼棒的「成長的禮物」。

並且，在本書出版之時支援我的 KADOKAWA 編輯土屋萌美小姐、

總是做出精彩的影片剪輯的八千好先生、有木えいり小姐，

因為有各位的支持，本書才得以誕生。我要由衷地感謝大家。

<div align="right">

齋藤直葵

</div>

PROFILE

齋藤直葵（NAOKI SAITO）

山形縣出身。就讀多摩美術大學平面設計系，畢業後任職於科樂美數位娛樂，現在以自由插畫家的身分展開活動。身為YouTuber發布插畫的有益知識與技巧，同時也進行創作活動。訂閱人數已突破49萬人（2021年7月當時）。

TITLE

這樣畫太可惜！齋藤直葵一筆強化你的圖稿

STAFF

出版	瑞昇文化事業股份有限公司
編著	齋藤直葵
譯者	蘇聖翔
創辦人/董事長	駱東墻
行銷/CEO	陳冠偉
總編輯	郭湘齡
責任編輯	張聿雯
文字編輯	徐承義
美術編輯	許菩真
校對編輯	于忠勤
國際版權	駱念德
排版	曾兆珩
製版	明宏彩色照相製版有限公司
印刷	龍岡數位文化股份有限公司
法律顧問	立勤國際法律事務所　黃沛聲律師
戶名	瑞昇文化事業股份有限公司
劃撥帳號	19598343
地址	新北市中和區景平路464巷2弄1-4號
電話	(02)2945-3191
傳真	(02)2945-3190
網址	www.rising-books.com.tw
Mail	deepblue@rising-books.com.tw
初版日期	2023年4月
定價	450元

ORIGINAL JAPANESE EDITION STAFF

デザイン	SAVA DESIGN
執筆協力	玉木成子、村沢 讓
DTP	株式会社暁和
校正	鷗来堂
編集	土屋萌美

SPECIAL THANKS

動画制作	八千好さん（講座動画）、有木えいりさん（気まぐれ添削動画）
制作協力	カバー株式会社

國家圖書館出版品預行編目資料

這樣畫太可惜！：齋藤直葵一筆強化你的圖稿/齋藤直葵作；蘇聖翔譯. -- 初版. -- 新北市：瑞昇文化事業股份有限公司, 2023.04
144面；18.2X25.7公分
ISBN 978-986-401-615-0(平裝)
1.CST:插畫 2.CST:繪畫技法
947.45　　　　　　112002086